우리 야생화 자수

최향정 · 최영란

청색종이

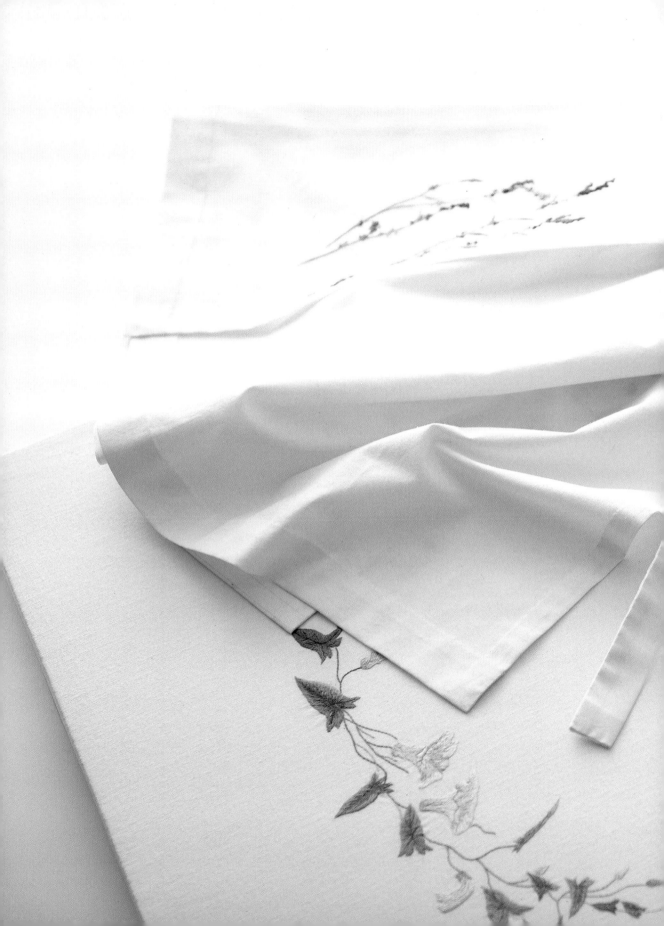

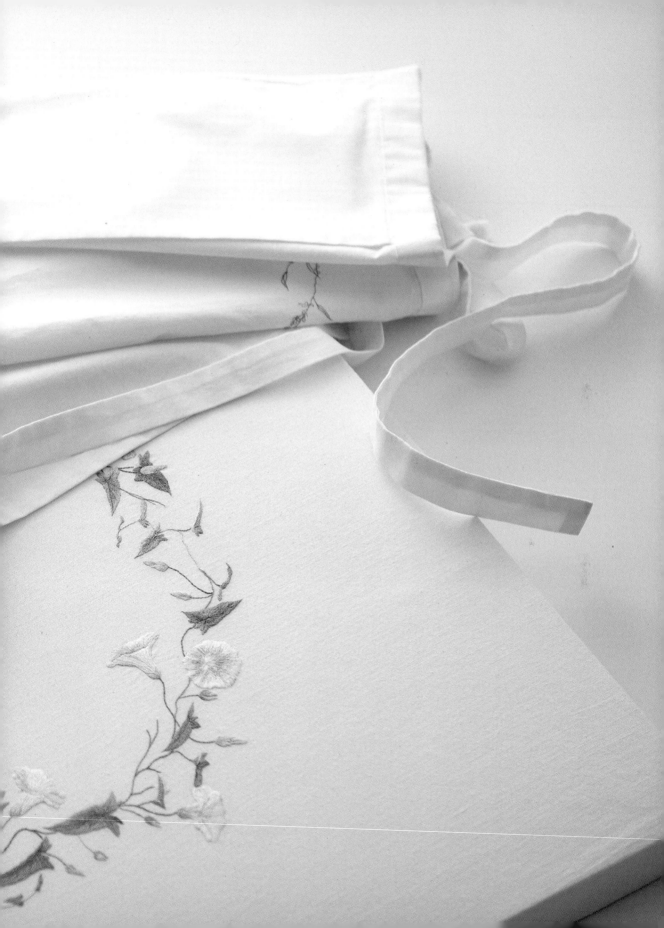

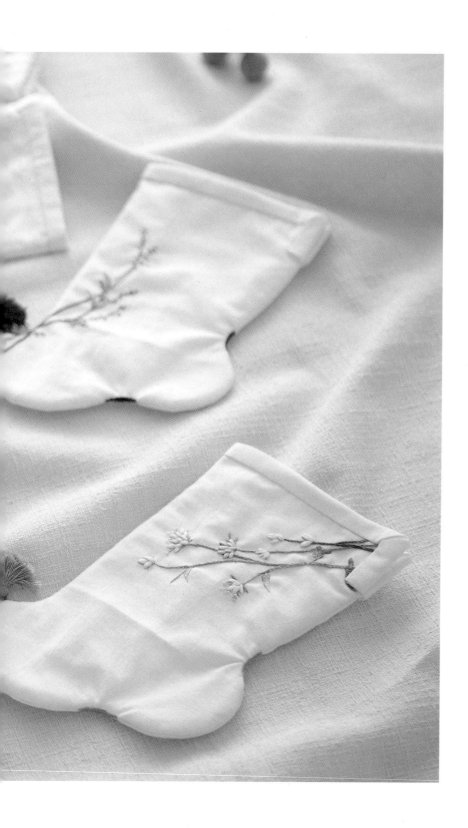

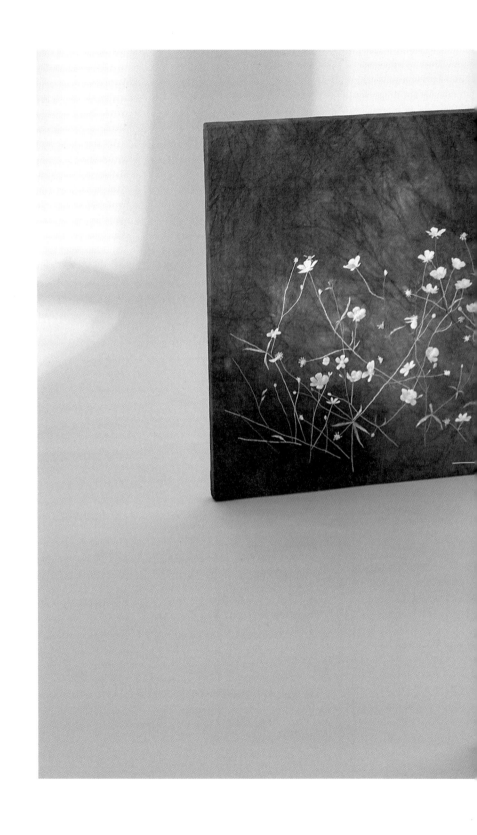

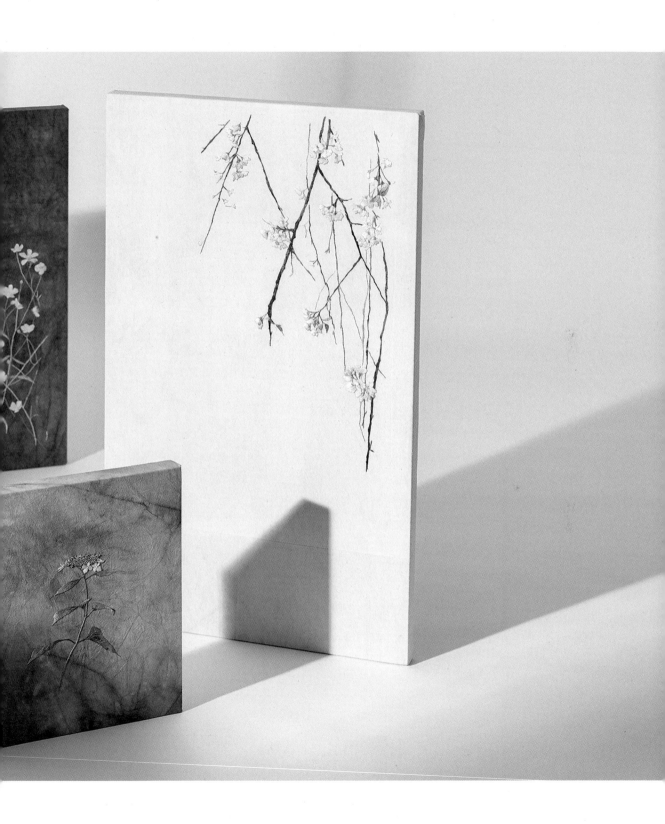

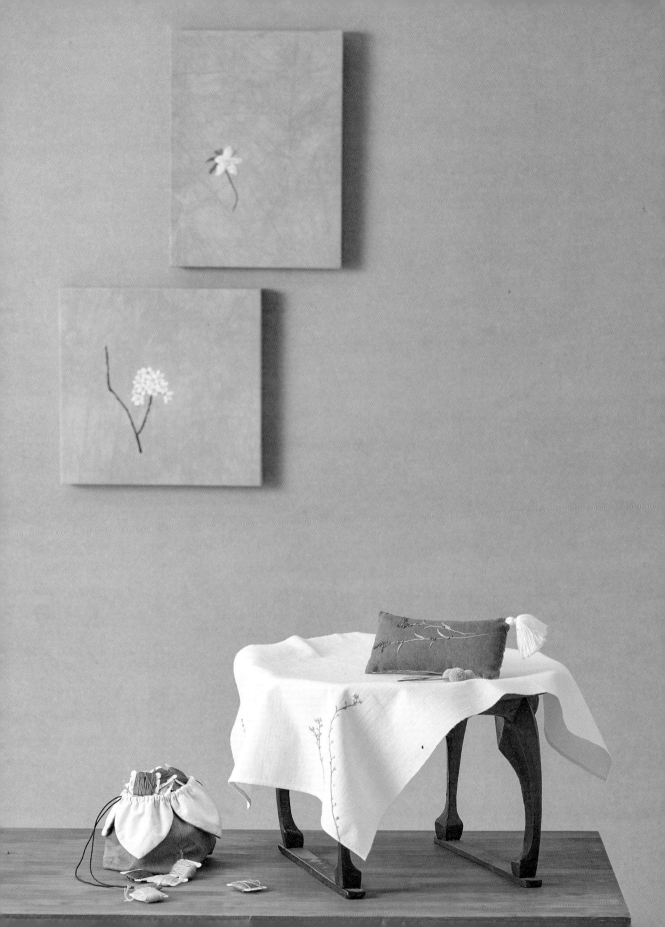

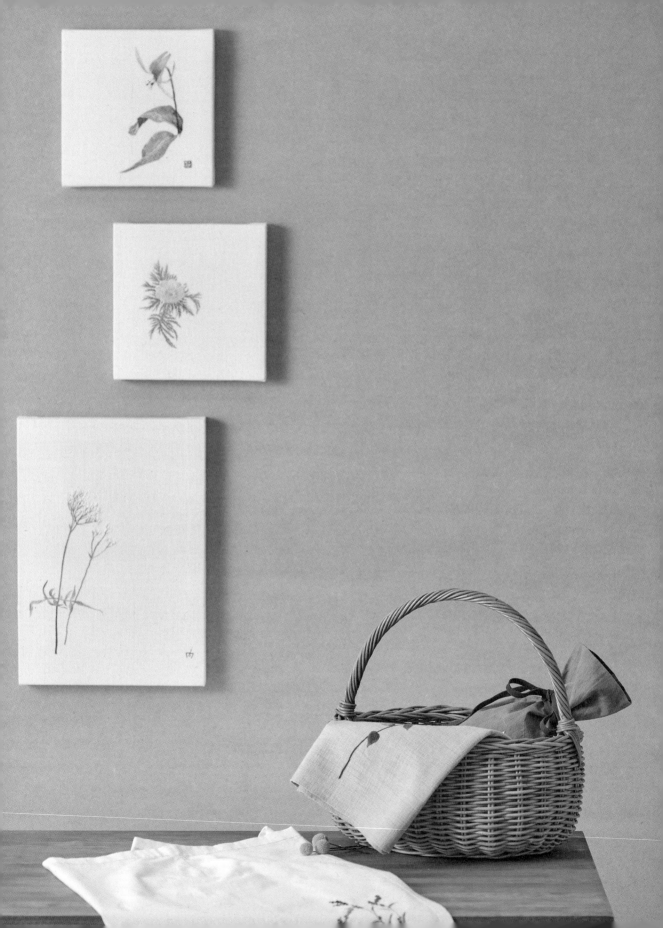

야생화의 한들거리는 선들이
눈 앞에 아른거릴 때

야생화를 다시
나만의 도안으로
만들어서
무명천 위에

최향정

야생화 자수가 무작정 좋아서 빠져들었던 그 시간이 생각납니다.

어떤 일을 하더라도 한 분야에 10년 이상은 한 길을 가야 그 길이 보인다고들 하지요. 어느새 그 시간을 지나온 지 10년이 되어가네요.

야생화 자수에 깊이 몰입하다 보니 자연스레 야생화를 직접 만나기 위해 제주의 오름과 지리산 등 우리의 아름다운 들녘을 다니면서 한 송이 한

송이 만나는 꽃마다 정말 귀하게 여기게 됩니다.

몇 년 전 2월에 제주의 첫 세복수초를 만나기 위해서 왕이메오름을 오르던 길. 눈길에 미끄러져 몇 달을 깁스에 의지했던 시간들이 힘들었지만 그럼에도 불구하고 다시 그 계절이 되면 그곳을 향하게 됩니다.

그렇게 힘들게 만난 야생화를 다시 나만의 도안으로 만들어서 무명천 위에 피우게 되지요. 어느

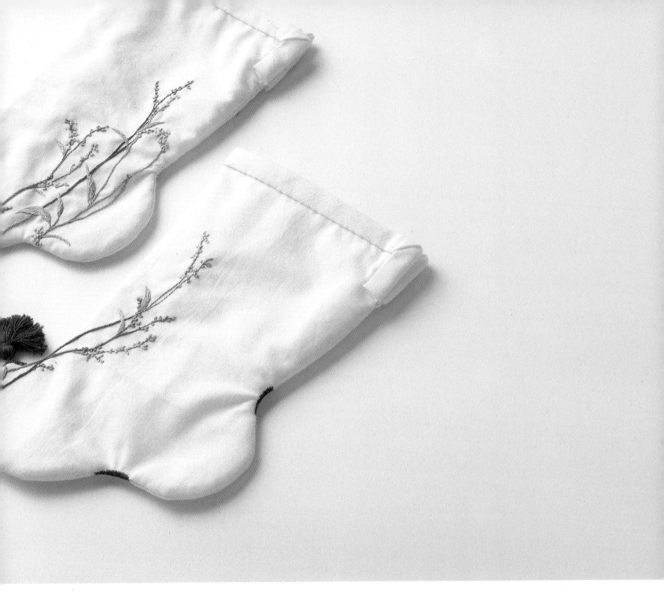

날 작업하는 도중에도 문득 제주의 오름에서 불어오는 바람 소리가 들리곤 합니다. 야생화의 한들거리는 선들이 눈앞에 아른거립니다.

그 시간 안에 머물던 작업들을 모아서 한 권의 책에 담았습니다. 오랜 시간이 지났어도 늘 부족함으로 아쉬움이 가득합니다.

야생화 자수를 사랑하는 이웃과 어느 누군가에게 친구 같은 애정 어린 책이 되었으면 하는 바람을 가져 봅니다. 나의 귀한 동료 작가 최영란 선생님과 함께하는 책입니다.

책 작업에 도움을 주신 청색종이 대표님과 하성용 사진작가님, 사랑하는 우리 가족들에게 늘 감사한 마음 전합니다.

꽃을 수놓는 일은 마음을 담는 일이며
동시에 위로 받는 시간

이토록 오래도록
제 마음을
붙들고 있는

최영란

2012년에 만나게 된 자수.

이토록 오래도록 제 마음을 붙들고 있는 자수는
소박한 마음을 갖게 하는 게 매력이라고 생각합
니다.

잘하지 않아도 완성된 순간을 기뻐하고 혼자 칭
찬하지요. 모르고 스치며 지나쳤던 작은 꽃들도
되돌아서 다시 만나는 기쁨이 있으며, 깊은 산속
이나 오름에 있는 고귀한 꽃들을 보는 나만의 즐
거움까지 모든 것이 스스로 소박하게 다가오는
기쁨입니다.

우리 주변에 아직은 흔한 풀들이나 나무에 피어 있는 꽃들도 담아 보았습니다. 야생화 자수라는 범위 안에 있지만 집 주변의 담고 싶은 꽃들도 자수 작품을 만드는 데 예외일 수는 없습니다.

자수는 주로 작품 형식으로 작업하여 책에 담았으며, 각 작품은 여러 가지 다양한 소품들로 응용할 수 있습니다. 최대한 작품에 중점을 두었고 기타 응용 가능한 소품들을 추가 작품으로 담았습니다.

기본 자수법은 아주 간단한 것만 쓰였으므로 누구나 쉽게 시작할 수 있는 장점이 있습니다.

꽃을 수놓는 일은 마음을 담는 일이며 동시에 위로를 받는 시간이기도 합니다. 완벽하지는 않지만 색실 꿴 바늘이 싸르륵거리며 천을 통과하는 과정은 느껴본 사람만이 아는 진정함이 있습니다. 부족하지만 이런 과정을 곱게 봐주시면 좋겠습니다. 손끝에서 수를 놓지만 언제나 마음으로 꽃을 피우게 되나 봅니다.

부족한 작품을 내어놓아 부끄럽지만 그 부끄러움을 무릅쓰고 용기를 낼 수 있도록 옆을 지켜주고 많은 부분을 채워주고 있는 최향정 작가님께 무한한 신뢰와 고마움을 느낍니다.

지난 몇 년, 그리고 앞으로도 계속 어지러운 작업 공간을 지켜보아야 할 식구들에게도 미안함과 고마움을 전하고 싶습니다.

마지막으로 우연한 만남으로 좋은 기회가 만들어진 청색종이 대표님께도 감사드립니다.

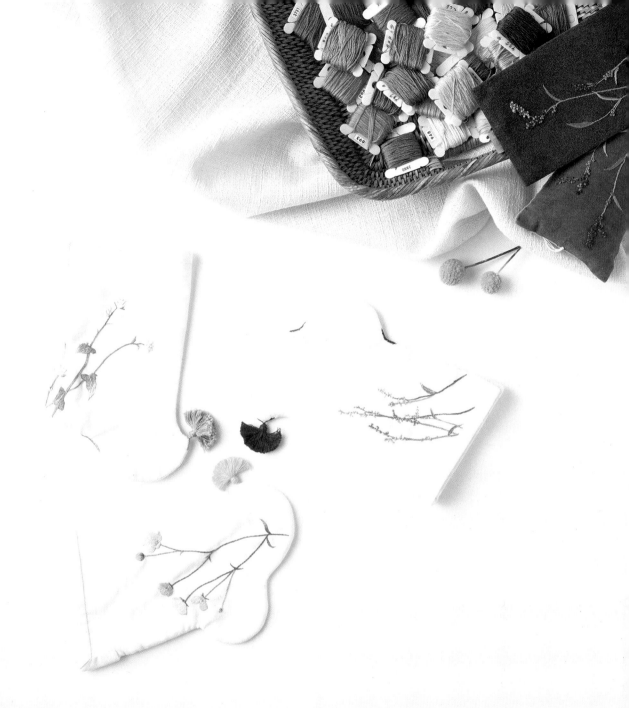

일 / 러 / 두 / 기

책에 쓰인 실번호는 작품의 기본적인 색감을 기준으로 간략화되었습니다. 제시된 색을 기준으로 수를 놓아도 좋고 개인적으로 응용하고 싶은 색감이 있으면 잘 어우러지는 색상을 추가하셔서 본인만의 색이 들어간 작품을 완성해보세요.

본문에 실린 도안은 작가가 직접 꽃들을 마주하며 담았습니다. 작가가 직접 펜화 형식으로 그린 도안을 그대로 실었습니다. 도안만으로도 작품이 되어야 한다는 마음으로 누구의 손을 거치지 않고 손수 제작한 도안입니다.

목차

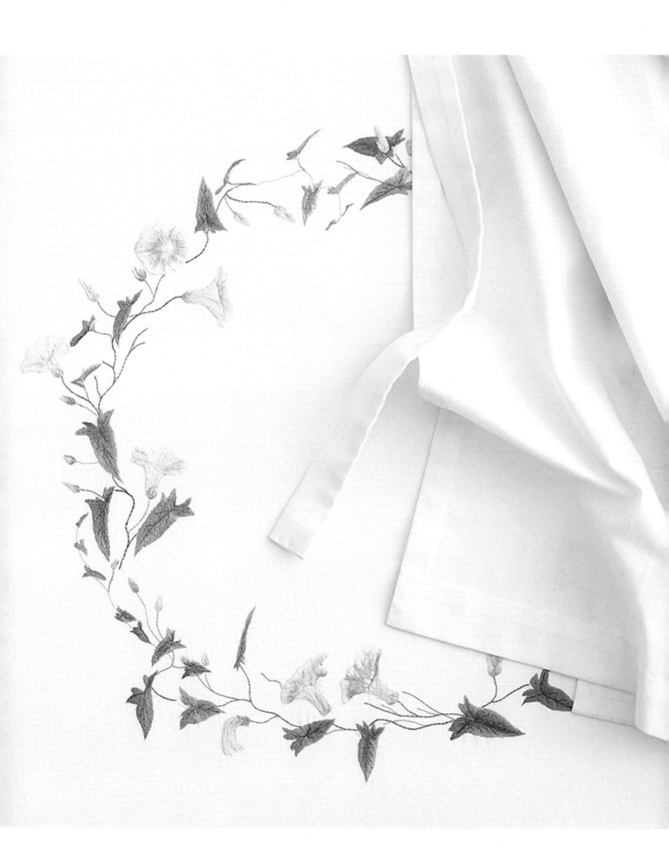

1

최향정

붉은여뀌

여름의 끝자락쯤이면

들녘 어디쯤에서 색을 올리고 있는 한 줄기 여뀌를 볼 수 있다.

자수 첫 작품으로 서울숲의 붉은여뀌를 만들었다.

볕이 들 때의 색의 차이와 새순을 올리고 지는 모습을 모두 관찰하기 위해

여러 번 찾아간 기억이 난다.

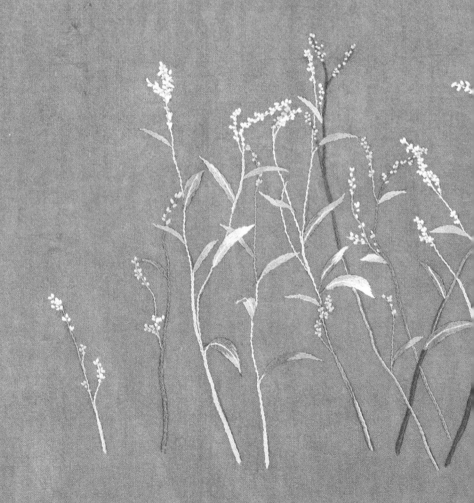

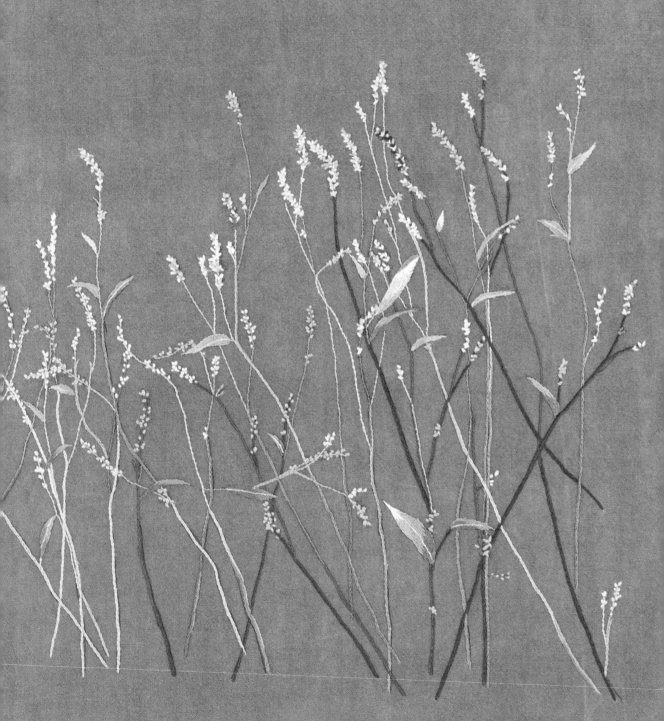

첫 작품이라 많이 설레었다.

열정이 먼저 앞섰으리라.

도안을 만들기 위해 많은 시간을 들여 크로키를 했던 기억이 스친다.

내 마음을 온통 빼앗겼던 첫 작품.

깊어가는 가을의 붉은여뀌.

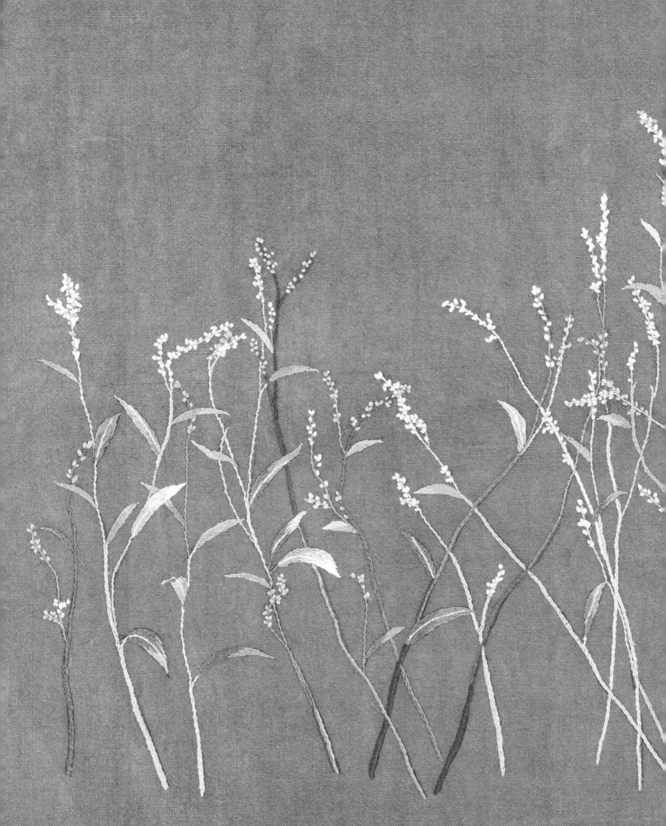

붉은여뀌

전체적으로 색의 조화가 잘 이루어지도록 수를 놓는다.

꽃수를 놓을 때는 밝은 부분부터 시작해서 어두운 쪽으로 색을 쓴다.

꽃수는 스트레이트 2겹으로 한 번씩만 놓는다.

순서 및 자수법

줄기(아웃라인) → 잎(롱앤숏) → 꽃(스트레이트)

자수실 번호

줄기 150, 223, 305, 315, 407, 522, 777, 902, 3052, 3053, 3685, 3726, 3859, 3861, 3863
잎 367, 501, 3347, 3363, 3364
꽃 223, 315, 316, 554, 915, 917, 962, 3607, 3687, 3688, 3727

최영란

목련

알면 보이게 된다.

흔하게 보이는 목련은 백목련과 자목련이다. 중국 목련이다.

우연히 보게 된 목련은 꽃잎을 늘어뜨리고 있는 모양새가 백목련과 자목련과는 다른 자태였다.

찾아보니 우리 토종 목련이었다.

항상 백목련의 뻣뻣함과 둔탁함이 그다지 내 취향은 아니라고 생각했는데

부드럽고 자유로워 보이는 우리 목련은 내 마음에 쏙 들었다.

새봄이 와서 당장 마음이 급해졌다.

또 보고 싶었지만 보지 못하면 어쩌나 하는 안달이 조금은 나 있었다.

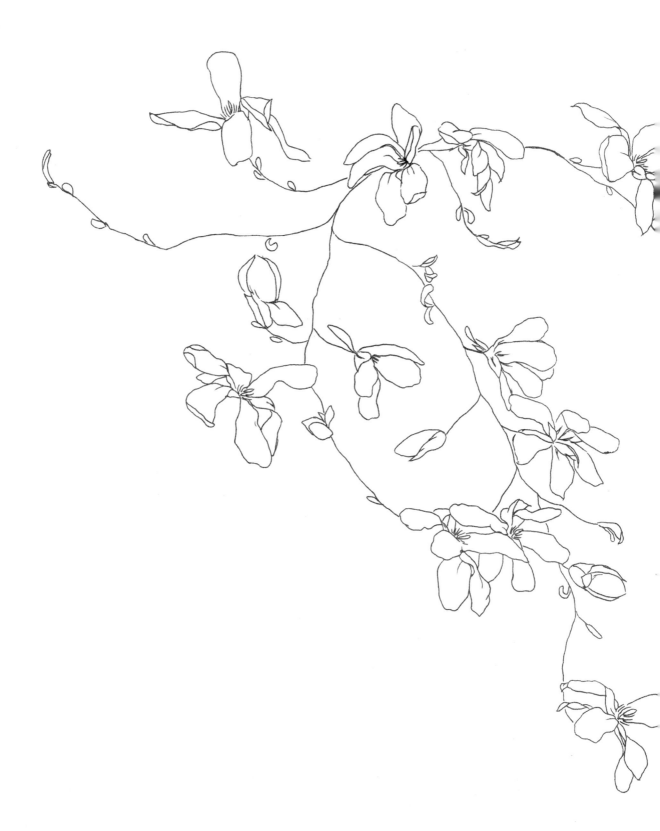

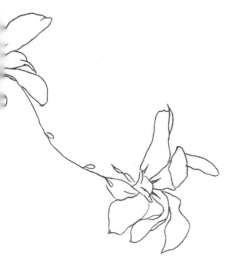

운이 너무나도 좋았다.
동네 화단에 곱게 자리하고 있지 않은가.
또한 근처에도 몇 그루 더 보였다.
우리 목련이다.

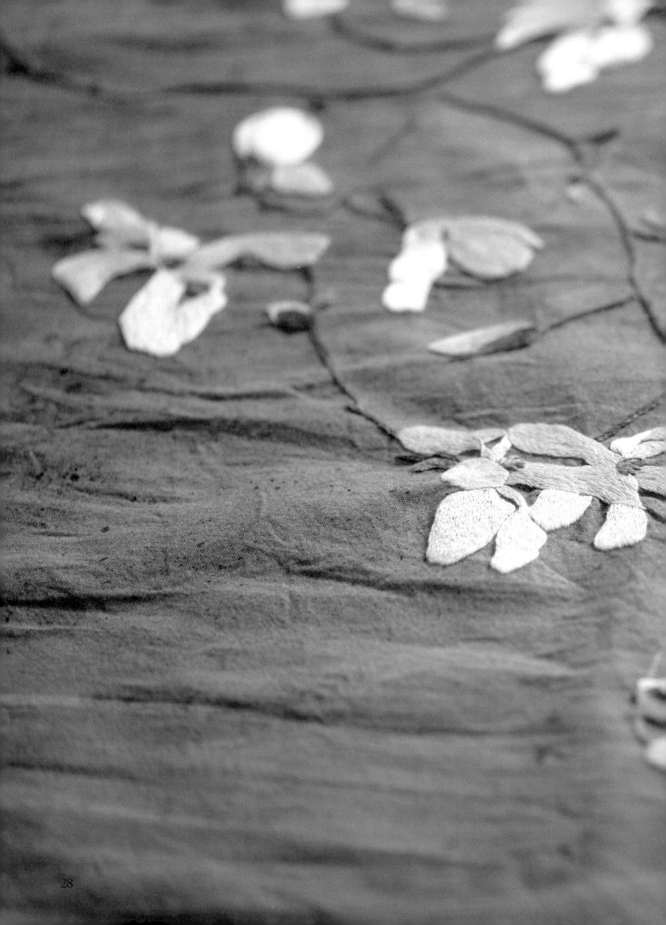

목련

우리 목련꽃잎의 뒷부분에는 분홍 무늬가 있다.

잎을 놓을 때 잎의 안쪽 부분에 분홍 계열 색상을 엷게 사용한다.

순서 및 자수법

줄기(아웃라인) → 겨울눈(롱앤숏) → 잎(롱앤숏) → 꽃받침(롱앤숏) → 꽃봉오리(롱앤숏) → 꽃잎(롱앤숏) →
암술(스트레이트 4겹 1번) → 수술(스트레이트 2~4겹 1번)

자수실 번호

줄기	779, 839, 840, 898, 3031, 3781, 3862
겨울눈	640, 839, 840, 3862
잎	936, 987, 988, 989, 3053
꽃받침	839, 840, 3790, 3862, 3863
꽃봉오리	3024, 3866, 3865
꽃잎	3024, 3072, 3689, 3727, 3865, 3866, BLANC
암술	936, 3051

최영란

제주백서향

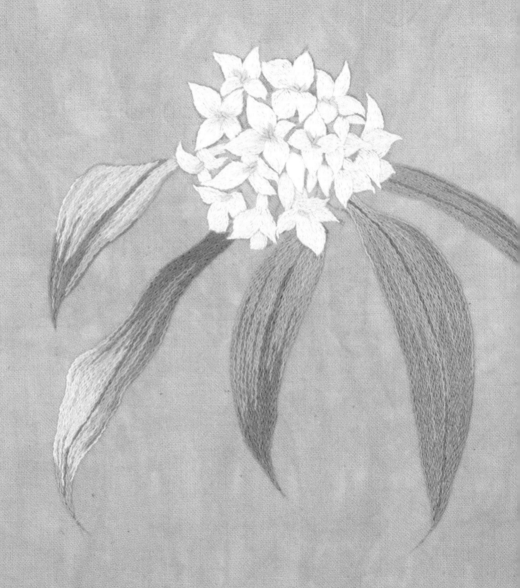

코끝에 바람이 들면 향이 날아 들어왔다.

자꾸자꾸 코끝에 바람이 들었으면 좋겠다고 생각하며,

가까이 다가가서 스스로 코를 대지 않는다.

후각이 마비되어 향기를 못 맡을 지 모른다는 어리석은 생각이 들어서다.

봄날에 피는 꽃이어서 봄에 곶자왈 속으로 들어가면 백서향이 보이지 않아도

주변에 있음을 향으로 느낀다고 한다.

아쉽게도 절물휴양림에서만 보고 곶자왈에서 보지는 못했지만

조만간 만나기를 기대하고 있다.

향이 탐나서일까.

곶자왈 안쪽에 어느 날 갑자기

뿌리째 뽑히는 일이 많아졌다고 한다.

그 자리에 있어서 그 향을 그대에게 주는 백서향임을 명심하시기를.

제주백서향

잎은 왼쪽 도안선부터 시작하며 한 줄 간격이 너무 가까우면
위로 밀려 울퉁불퉁 할 수 있고
간격이 실 한 겹 이상 벌어지면 바탕천이 보여 엉성할 수 있다.
한 겹 한 겹 차곡차곡 놓는다는 생각으로 수를 놓으면 깔끔합니다.
꽃잎 중심부에 772 색상을 약간**만** 사용합니다.

순서 및 자수법

잎(아웃라인) → 꽃잎(롱앤숏) → 꽃술(불리온 1겹 8~10번) → 꽃봉오리(롱앤숏)

자수실 번호

잎	163, 501, 502, 503, 504, 3781
꽃잎	772(중심부), 3865
꽃술	725
꽃봉오리	772

최향정

변산바람꽃

4월이 가까워져도 4월이 지나도 너희들 변산바람꽃을 잊을 수가 없구나!

핑크 빛을 살짝 머금고 있던 너희 가족들을

나의 천 위에 올려서 색을 입히고 다시 너를 떠올린다.

보고 싶어라. 내년 봄을 기다린다;

바람꽃을 보고 온 뒤에 가슴 한켠에 담아온 너를 가만히 꺼내어본다.

힘들었던 마음이 눈 녹듯이 녹아서 스며드네.

변산바람꽃

꽃이 피기 전의 어린 바람꽃들은 스트레이트 2겹으로 수놓는다.

순서 및 자수법
줄기(아웃라인) → 꽃받침(롱앤숏, 스트레이트) → 꽃(롱앤숏) → 수술, 암술(카우칭, 스트레이트 2겹)

자수실 번호
줄기 433, 611, 640, 839, 840, 898, 938, 3011, 3021, 3031, 3781, 3787
꽃받침 415, 469, 471, 501, 503, 504, 522, 644, 646, 932, 3022, 3053, 3364, 3756
꽃 153, 211, 225, 316, 415, 524, 610, 762, 819, 3609, 3727, 3743, 3747, 3756, 3863, 3865
수술, 암술 746, 3348, 3743, 3865, 4220

최향정

산오이풀

산오이풀 자수 놓는 중,

내 기억의 너머 그 여름날에 젊은 내가 있었지.

빠르게 내리치는 피아노의 선율처럼,

후두둑 빗소리가 아침을 깨운다.

작업의 진도가 지루해서 손을 놓고 있다가 이 새벽에

다시 바늘을 잡아 색을 만들고 있다.

지리산의 뜨거운 햇빛과 파란 하늘이

눈앞 가득 펼쳐진다.

파아란 여름의 절정에 오른 하늘빛과 붉은 산오이풀이

너무나 잘 어우러졌던 그날의 기억.

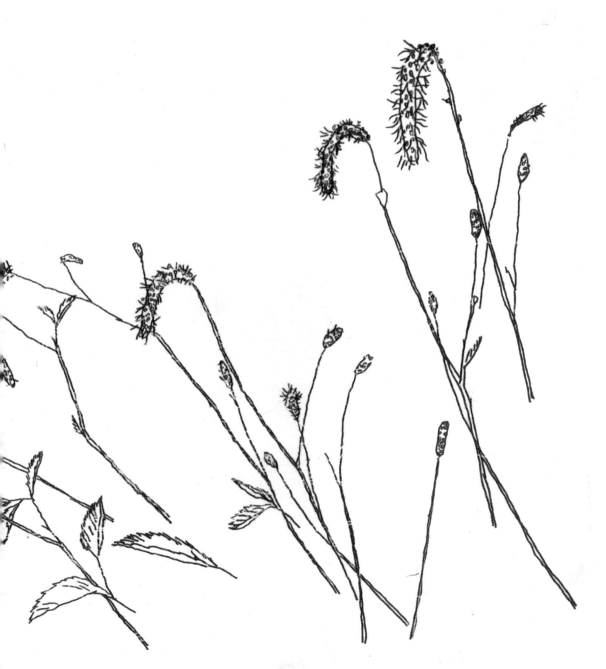

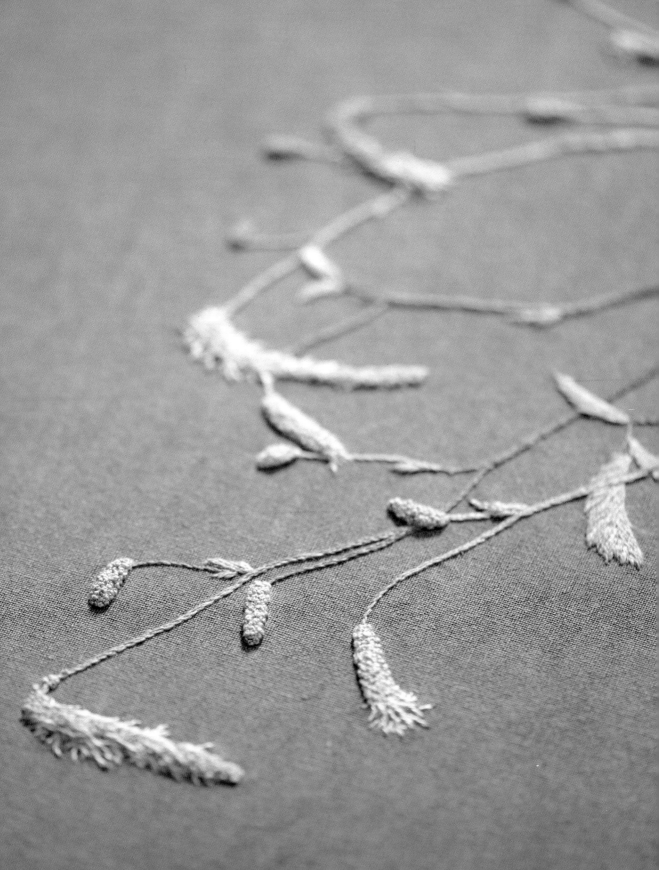

산오이풀

꽃수는 두 겹을 한 번에 돌린다.

순서 및 자수법

줄기(아웃라인) → 잎(롱앤숏) → 꽃(프렌치넛) → 수술(스트레이트)

자수실 번호

줄기 221, 223, 315, 407, 522, 523, 632, 902, 3022, 3052, 3364, 3721, 3802, 3857, 3863, 3880
잎 320, 367, 368, 966, 988, 3362, 3363, 3364
꽃 152, 153, 223, 523, 524, 644, 819, 3053, 3607, 3609, 3727, 3803
수술 315, 316, 778, 3608, 3609, 3727

최영란

미선나무

티비 속 우연히 보게 된 미선나무.

어~ 하얀 개나리가 있었네 하던 차에

개나리가 아니라 미선나무라고 한다.

이름도 시골스런 미선나무. 그런데 한글 이름이 아니란다.

백과사전에서는 "열매의 모양이 부채를 닮아 미선나무로 불리는 관목이며

우리나라에서만 자라는 한국 특산식물"이라고 되어 있다.

계절이 다시 돌아와 미선나무꽃이 만발하는 봄이 되었다.

궁을 찾아 생강나무도 볼 겸 나선 길에

미선나무를 정말 원 없이 보고 온 것이다.

미선나무 꽃향기에 나도 모르게 코를 가까이 대고 향에 취한다.

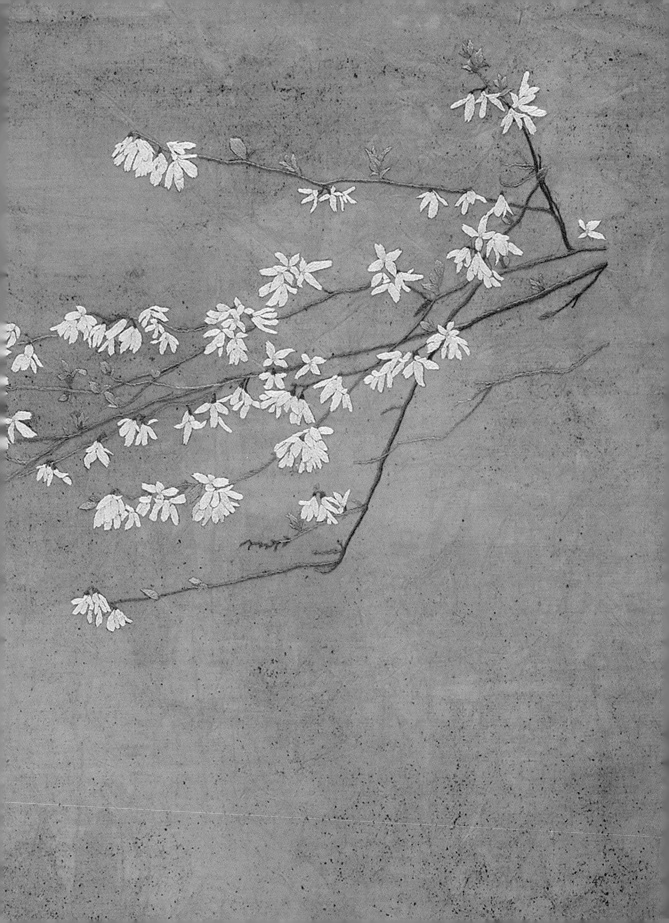

꽃잎은 미색과 분홍색의 나무와 한 나무에

두 가지 색이 어울린 꽃도 있다.

너무도 여리고 작은 꽃이다.

이번엔 미색의 미선나무를 담았지만 다음엔 분홍색의 미선나무도 담아 보리라.

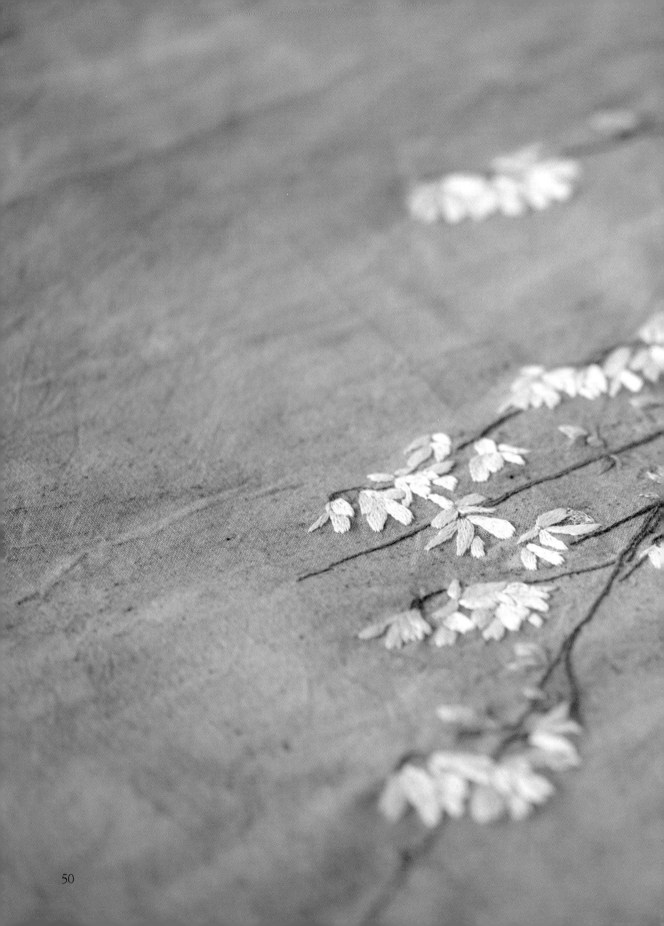

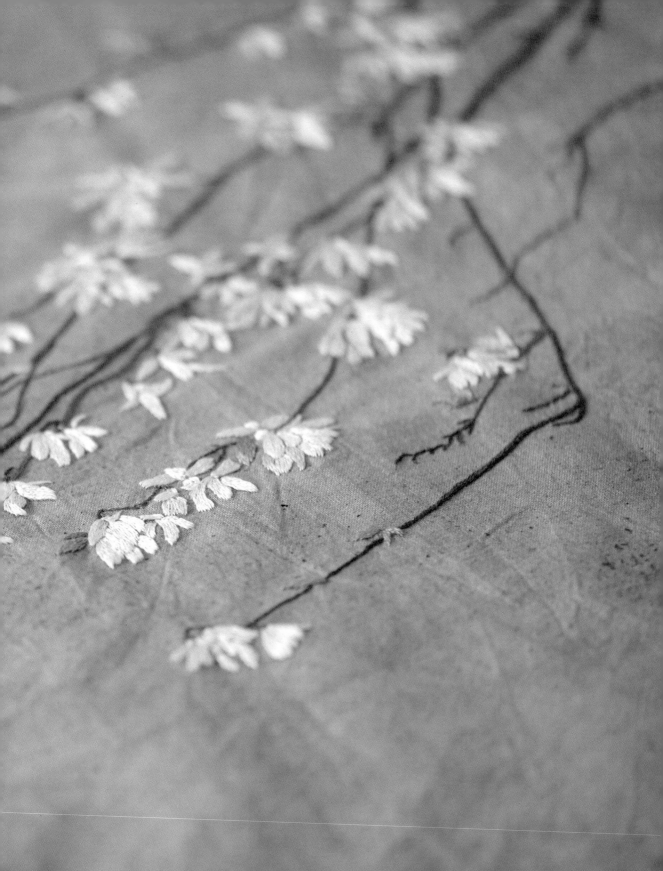

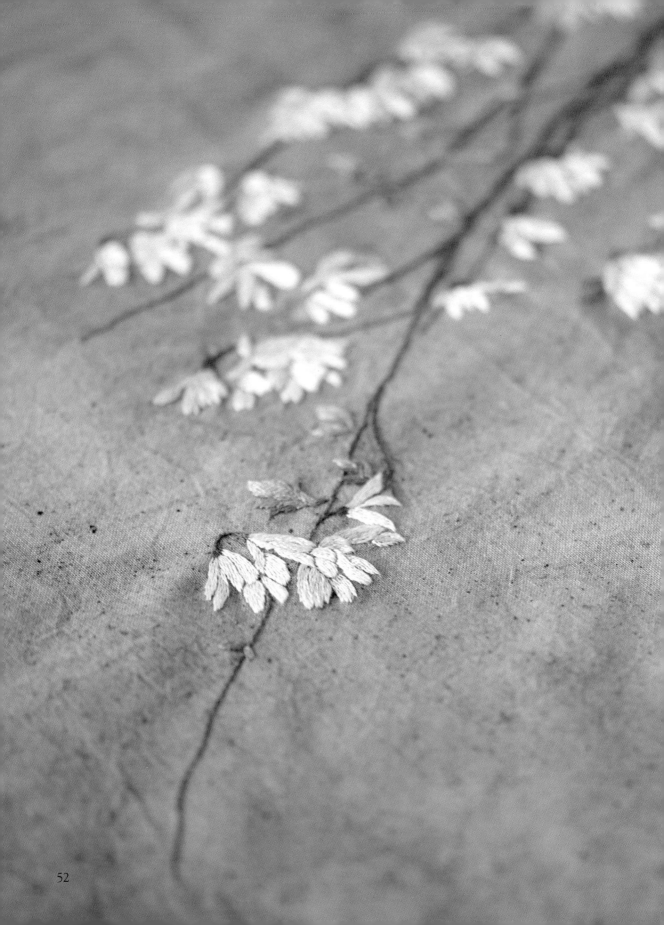

미선나무

꽃잎의 안쪽은 712 색을 사용하고 나머지는 3865를 사용한다.

순서 및 자수법

줄기(아웃라인) → 잎(롱앤숏) → 꽃잎 (롱앤숏) → 꽃받침, 꽃자루(스트레이트) → 꽃술(프렌치넛 2겹 1번)

자수실 번호

줄기	612, 640, 839, 840, 938, 3862
잎	987, 988, 989, 3346, 3364
꽃잎	712, 3865,
꽃받침, 꽃자루	779, 839, 3860
꽃술	3864

최영란

산수국

제주 사려니숲의 안개 속에 아련한 산수국꽃 만나다.

6~7월 숲이 시작되는 곳에 핀 산수국은

황홀할 정도의 청보라 빛 얼굴을 뽐내고 있다.

삼나무 사이사이 빛줄기와 함께

산수국이 빼곡히 채워져 온통 청보라 빛이다.

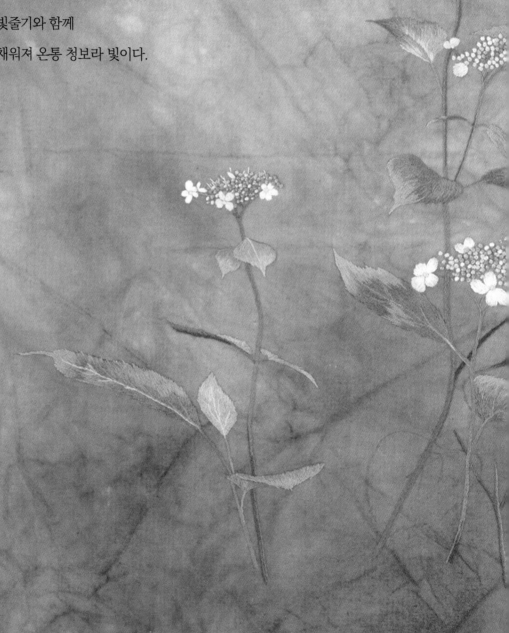

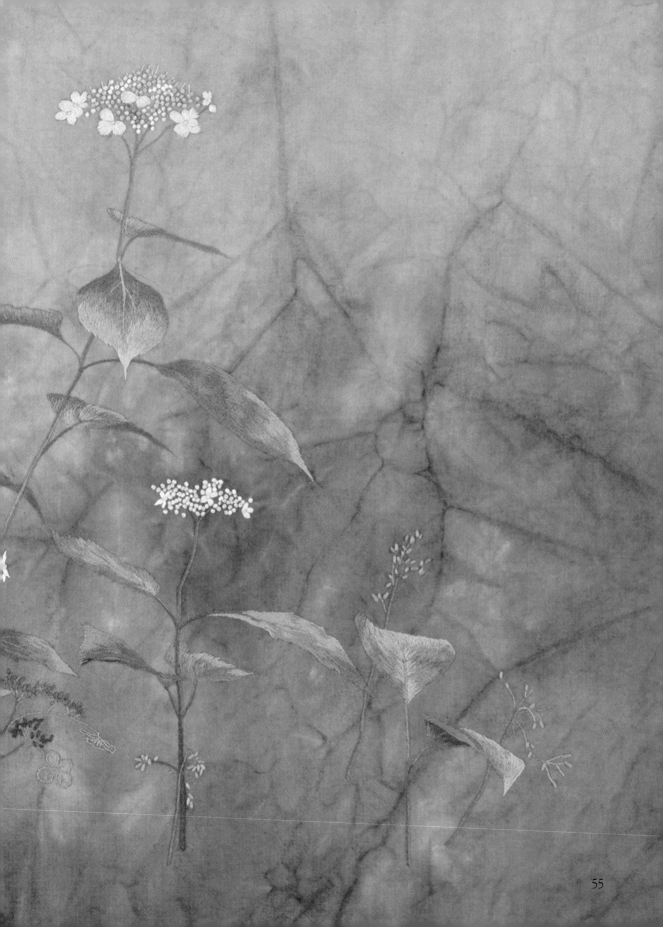

여름이 시작되면 산수국이 있는 곳으로 달려가
숲에 머물고 싶다.
조곤조곤 얘기를 나누고 싶고
그렇게 우아한 색을 내는 산수국을 닮고 싶다.

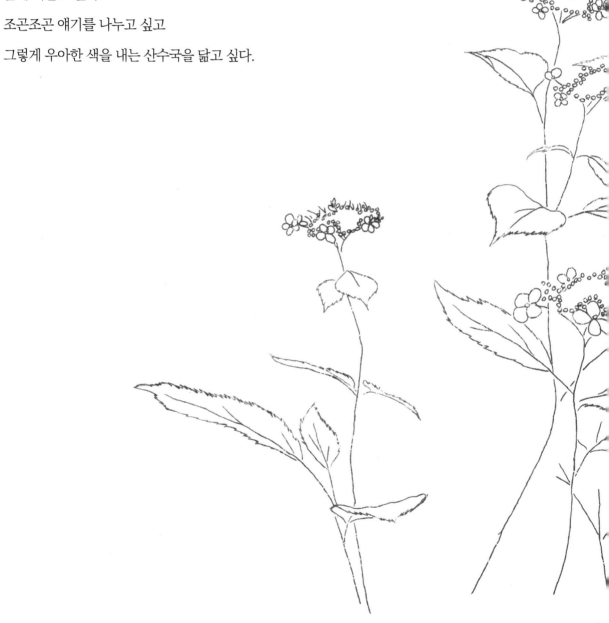

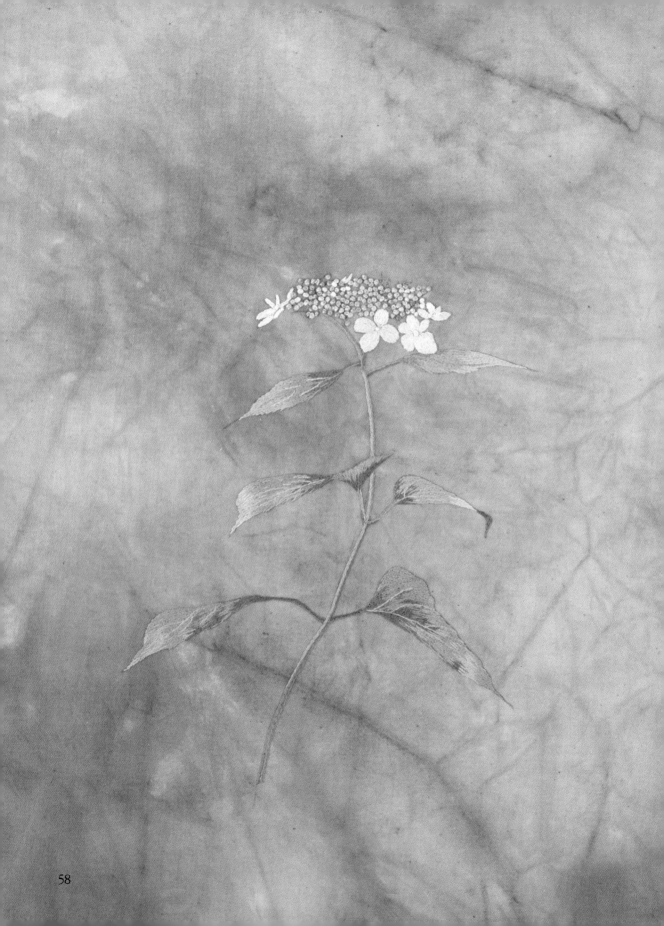

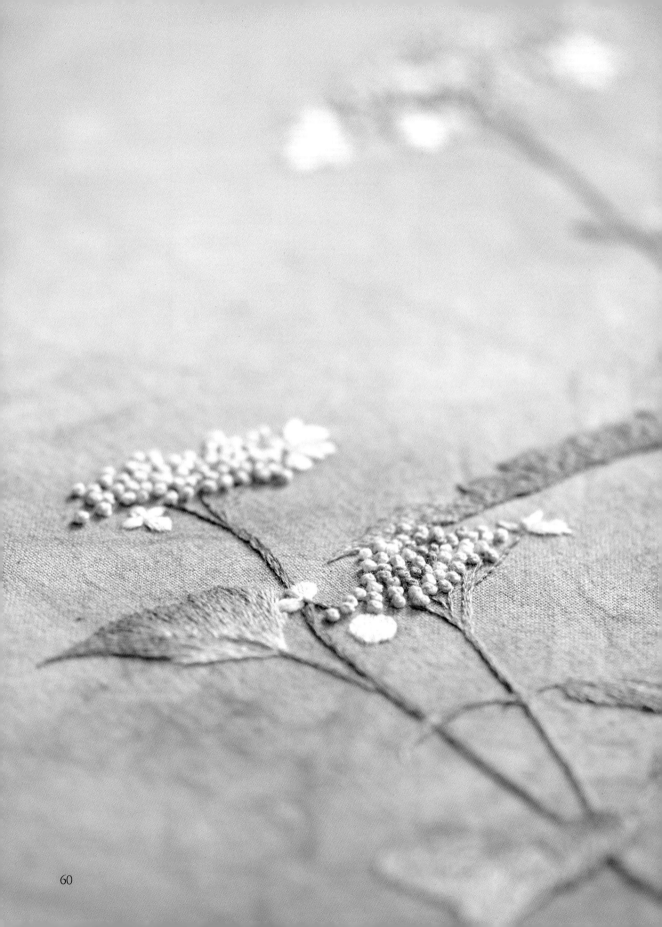

산수국

꽃봉오리를 수놓을 때는 4010, 4235번 실을 사용한다.

베리에이션사로 여러 색이 섞인 실이다.

원하는 색상이 위치한 곳을 잘라 사용해도 좋고,

순서대로 해도 자연스럽다.

색상이 골고루 잘 섞이도록 배치해서 수를 놓는다.

순서 및 자수법

줄기(아웃라인) → 잎맥(아웃라인) → 잎(롱앤숏) → 헛꽃잎(롱앤숏) → 꽃봉오리(프렌치넛 2겹 1번)

자수실 번호

줄기	167, 501, 367, 612, 3772, 3862
잎맥	3864
잎	320, 367, 501, 502, 503
헛꽃잎	524, 3747, 3865, 3866
꽃봉오리	470, 3348, 4010, 4235

최영란

애기메꽃

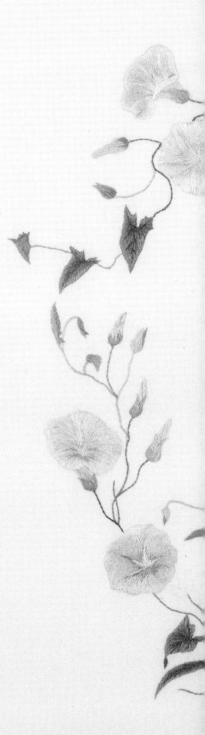

여름날 동네 천변 산책길에는 분홍꽃들이 흐드러져 있다.

가까이 다가가 보면 함박 웃고 있다.

햇볕이 이리 따가운데도 함박 웃고 있다.

해가 지면 내일의 함박웃음을 위해 얼굴을 가려 아낀다.

애기메꽃은 메꽃과 잎으로 구분할 수 있다.

다른 구분점이 있지만 잎의 구분이 분명해서 잎으로만 구분했다.

물론 나팔꽃과도 잎이 완전히 다르다.

나팔꽃은 잎이 하트 모양이며 외래종이다.

여름 한낮을 조금 빗겨 가면

활짝 피어 사진에 담아오긴 좋지만

반려견과 같이 다녀오는 날은

메꽃을 들여다 볼 여유를 갖기 어렵다.

너무 더워서 그런지 반려견이 산책줄을 자꾸 끌어당기며

집으로 가자고 재촉하기 바빠서 사진이 전부 흔들린다.

혼자 조용히 나와 가만히 꽃을 감상하며 담아왔다.

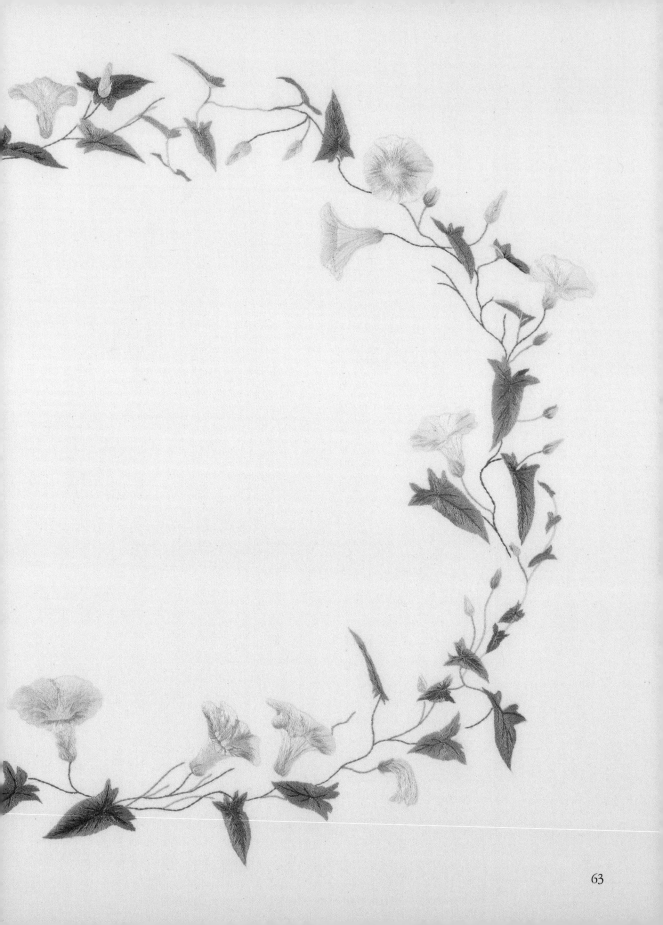

애기메꽃

메꽃잎은 세로무늬결 주름이 있다.

세로무늬결에 따라 색을 구분하여 사용하면 자연스런 색이 나온다.

순서 및 자수법

줄기(아웃라인) → 잎맥 (아웃라인) → 잎(롱앤숏) → 꽃받침 (롱앤숏) → 꽃봉오리(롱앤숏) → 꽃잎(롱앤숏)

자수실 번호

줄기	332, 936, 989, 3051, 3346, 3347
잎맥	936, 3362
잎	937, 987, 988, 989, 3051, 3346, 3347, 3348, 3364
꽃받침	470, 772, 3364, 3348
꽃봉오리	153, 3689
꽃잎	151, 153, 225, 605, 818, 819, 963, 3609, 3689

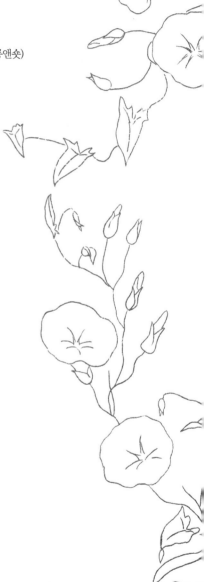

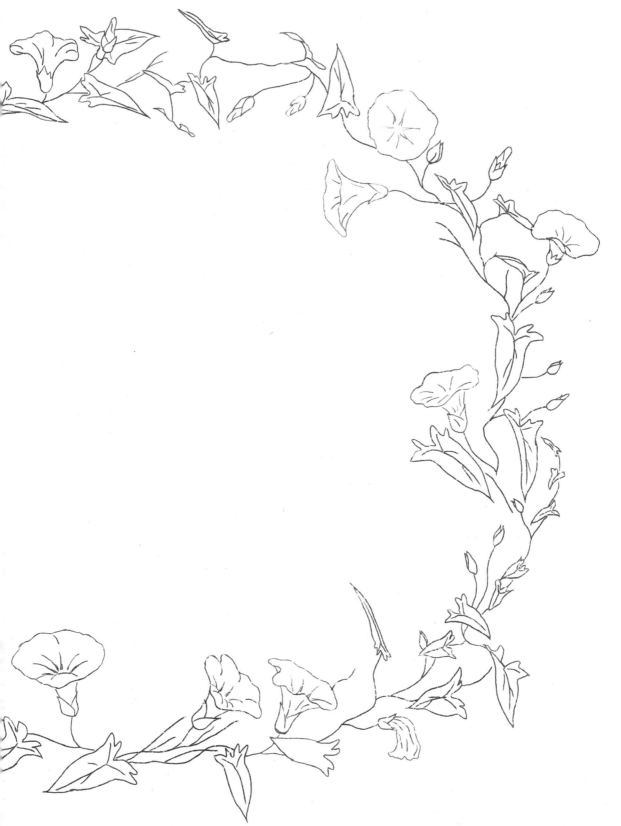

최향정

고마리

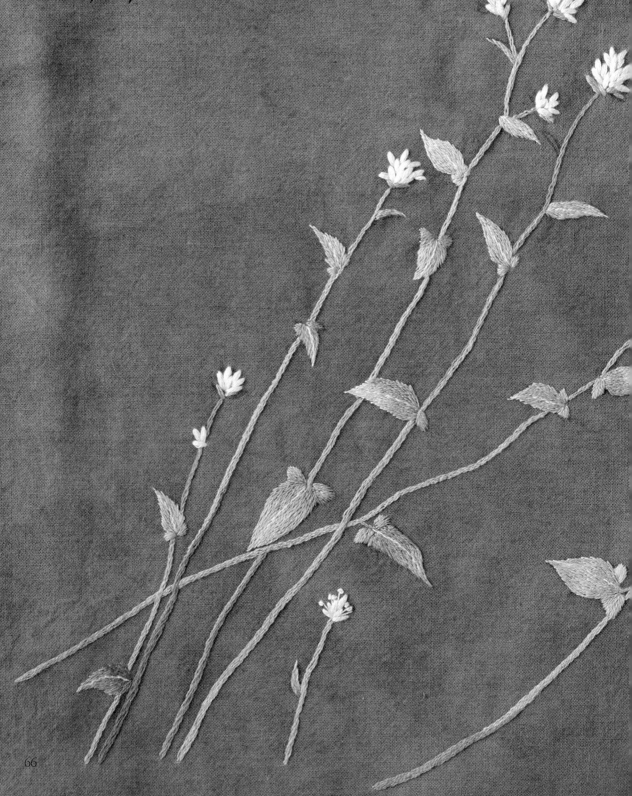

3년 정도 남편과 같이 가꾸던 텃밭 주변에 피어나던 고마리.
작은 연못가에는 빛이 고운 색색의 수련과 개구리밥,
그리고 고마리들이 함께 피어 있었다.

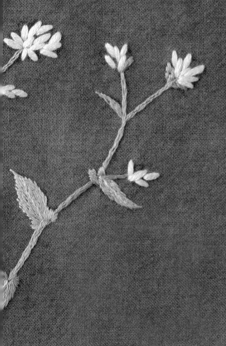

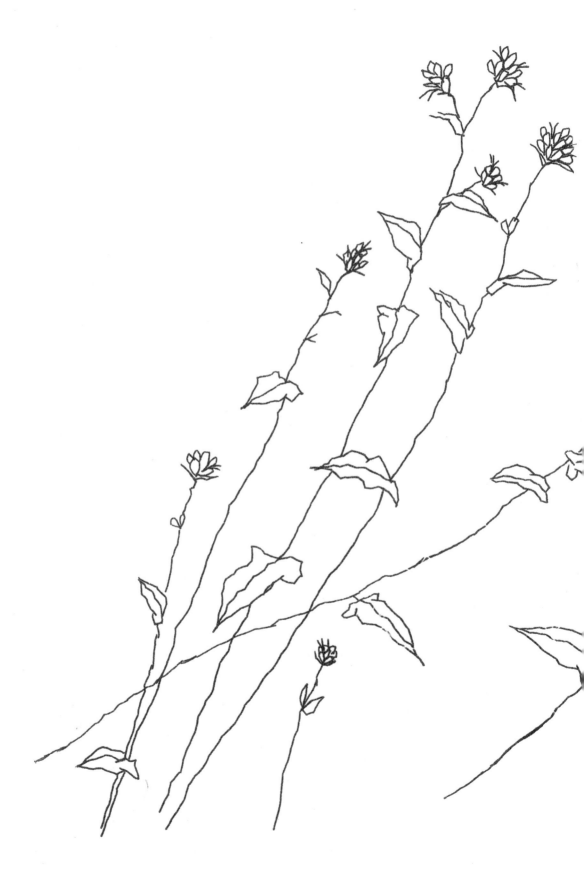

그 예쁜 아이를 그냥 지나칠 수 없어서
눈에 담고 담아서
나의 쪽물 염색 가방 위에 피워 보았다.

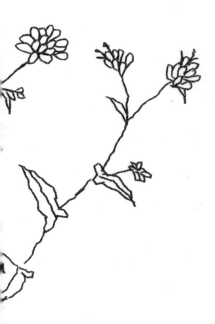

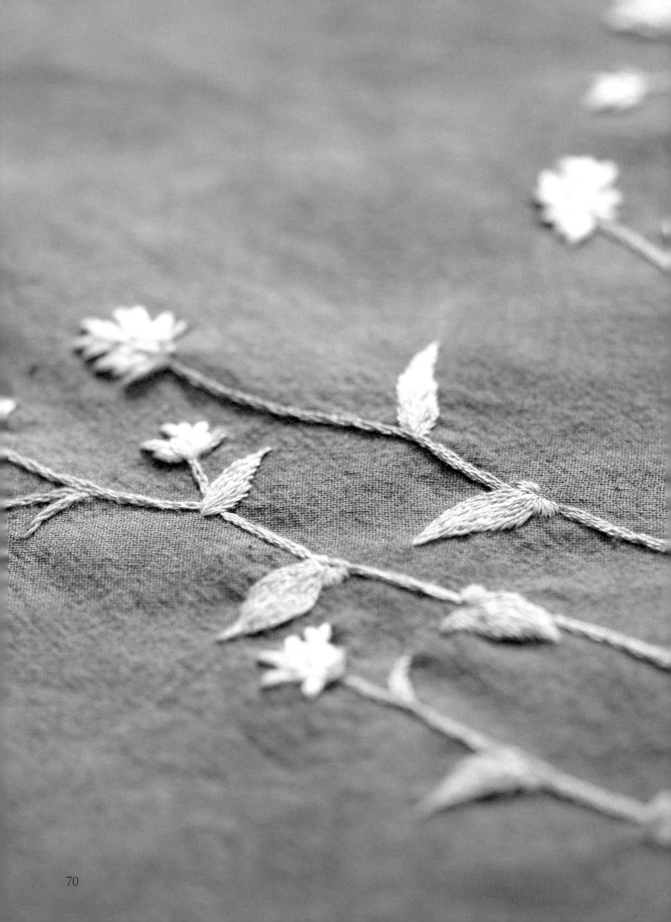

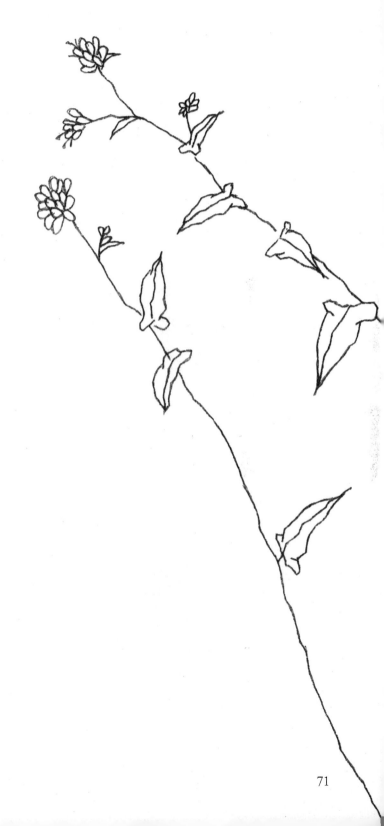

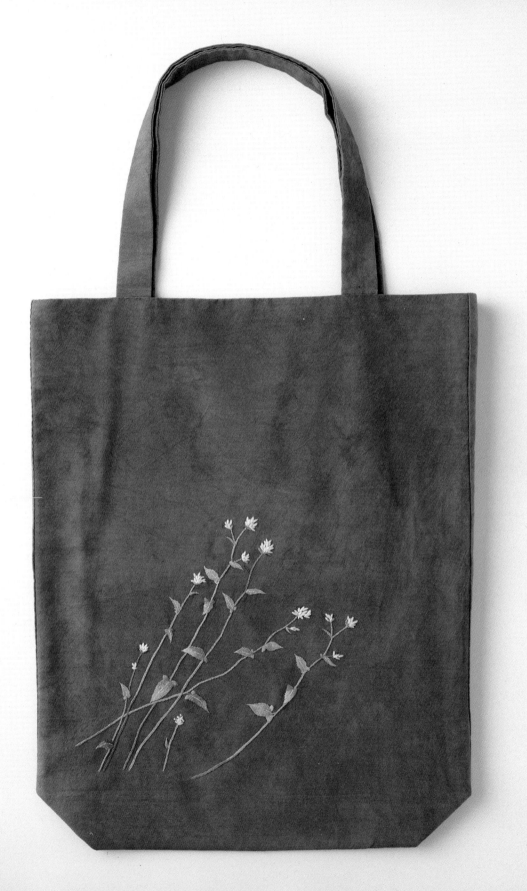

고마리

잎맥을 먼저 수놓은 뒤 잎은 롱앤숏으로 놓는다.

꽃을 수놓을 때는 꽃을 생각하면서 앞에서부터 자연스럽게 놓는다.

줄기는 한 줄 또는 두 줄로 수놓는다.

너무 두꺼워지면 선의 느낌이 잘 느껴지지 않는다.

순서 및 자수법

줄기(아웃라인) → 잎(롱앤숏) → 잎맥(아웃라인) → 꽃(스트레이트 2겹 혹은 4겹) → 수술(스트레이트)

자수실 번호

줄기	223, 315, 407, 470, 3022, 3052, 3722, 3726, 3859, 3863
잎	320, 367, 368, 502, 503, 520, 522, 523, 989, 3053, 3348, 3363, 3364
꽃	818, 819, 3713, 3865
수술	3865

최향정

층꽃나무

언제였지. 이맘때였을까.

이렇게 더위의 끝자락쯤 보았던 것 같다.

층꽃나무.

형형색색의 보랏빛이 어쩜 눈을 뗄 수 없을 정도로 아름다웠다.

화려하지도 강하지도 않으면서 얼마나 은은한 듯 자태를 한껏 누리고 있는지.

섬달천에서 만났던 야생화.

한 층, 두 층, 세 층.

그렇게 층을 세우면서 얼마나 가냘프고 예쁘게 피어 있던지.

가을의 여인, 층꽃나무.

캔버스 가방 위에 피어나다.

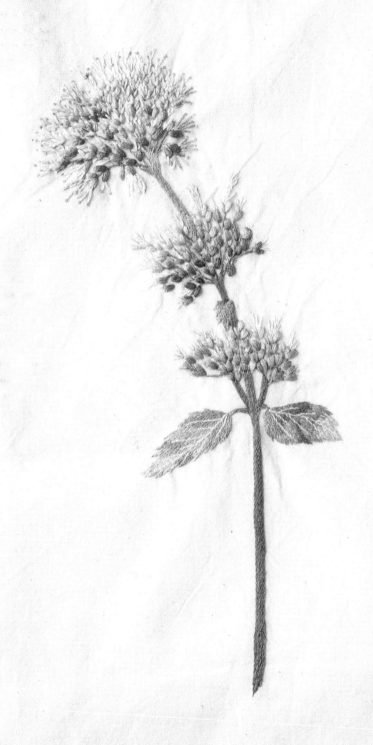

층꽃나무

잔가지들을 먼저 풍성하게 수놓은 뒤에 꽃 수를 놓는다.

순서 및 자수법

줄기, 잔가지(아웃라인) → 잎맥(아웃라인) → 잎(롱앤숏) → 꽃(스트레이트 2겹) → 꽃술(스트레이트, 프렌치넛 1겹 2번 감기)

자수실 번호

줄기, 잔가지	320, 367, 779, 3022, 3363, 3726, 3861
잎	164, 320, 368, 369, 502, 503, 504, 987
꽃	320, 340, 341, 368, 987, 988, 3362, 3363, 3838
꽃술	4015, 4215, 4220, 4235

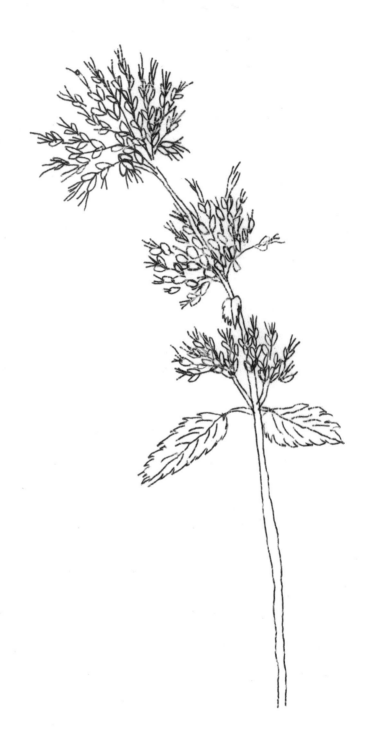

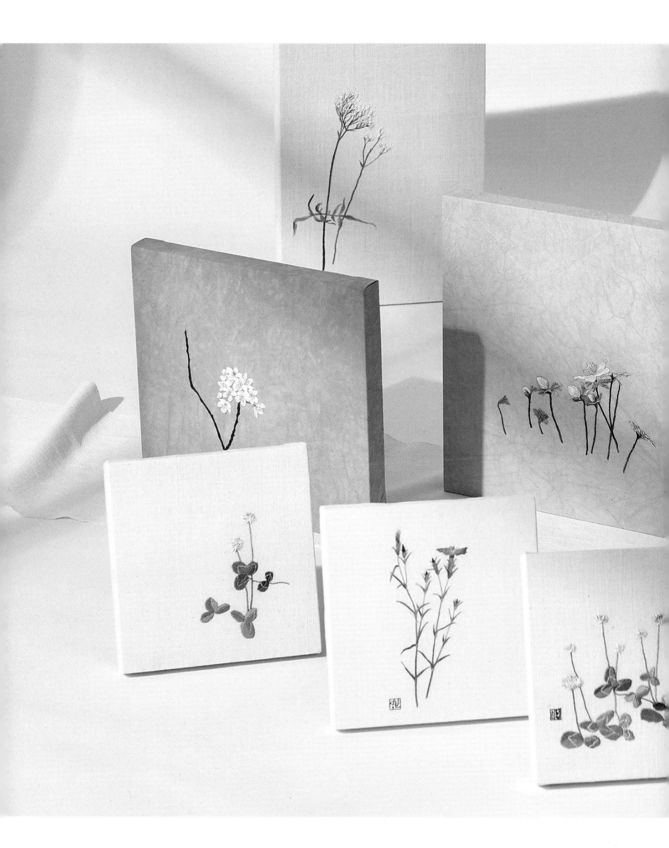

2

최항정

쥐오줌풀

84

꽃과 빛의 오묘한 조화.

쥐오줌풀처럼 빛과 조화를 잘 이루는 꽃이 또 있을까?

사람들도 생김새가 모두 다르듯, 이 아이들도 각기 다른 부모에게서 태어난 듯,

그 생김새와 수영이 모두 다르다.

나는 지리산이 좋다.

그 큰 산 안에서 피는 쥐오줌풀의 수영은 참으로 아름답다.

자연이 우리에게 주는 커다란 행복.

우리가 지키고 아껴줘야 하는 이유다.

쥐오줌풀

줄기색과 잔가지색은 섞어서 쓴다.

꽃은 2겹으로 2번 반복해서 스트레이트 기법으로 수놓는다.

순서 및 자수법

줄기(아웃라인) → 잎(아웃라인) → 꽃(스트레이트, 프렌치넛)

자수실 번호(작품1)

줄기 520, 935, 3022, 3051, 3052, 3363, 3364
잎맥 772
잎 320, 368, 3362, 3363, 3364
꽃 153, 818, 819, 3865
암술, 수술 151, 153, 818, 3865

자수실 번호(작품2 가방)

줄기 522, 3022, 3051, 3052, 3363, 3364
잎 320, 367, 368, 3364(잎맥772)
꽃 151, 819, 818, 3770
암술, 수술 818, 3770, 3865

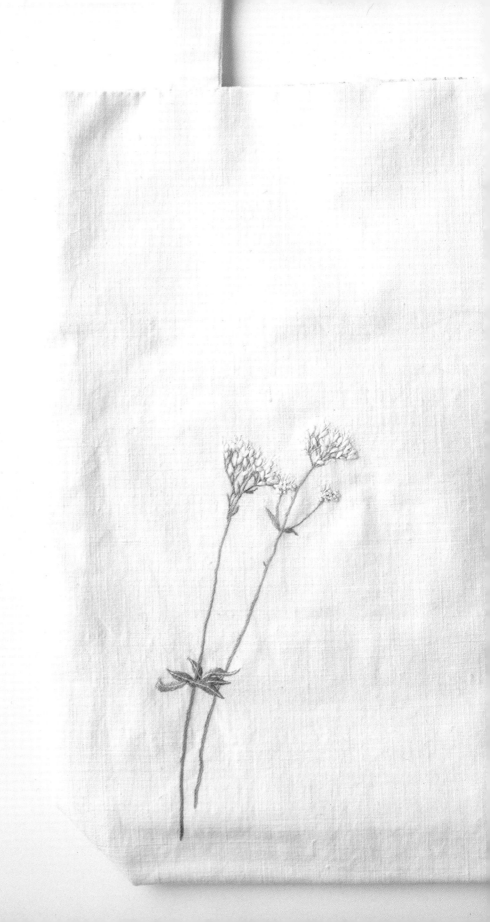

최영란

지리터리풀

한여름 지리산 노고단에 꽃을 보러 갔다.

이질풀, 산오이풀, 원추리, 참취, 패랭이, 등골나물,

쥐오줌풀, 동자꽃, 층층잔대, 잔대 등등 황홀지경이었다.

돌아와 사진 정리를 하다

우연히 몇 장이 찍힌 꽃은 거의 마지막을 향해 가는 소위 끝물인 듯 싶었다.

사진 속 남은 몇몇 꽃이 소중하게 느껴졌고

도안을 그릴 때 꽃을 조금 풍성하게 넣었다.

사진보다 풍성하게 수를 놓아 남은 꽃으로 이전 꽃을 기억하게끔 하고 싶었다.

사진 속 꽃은 색도 조금씩 바래가고 있는 듯 보여

이왕 풍성하게 놓은 꽃은 색도 조금은 짙게 놓았다.

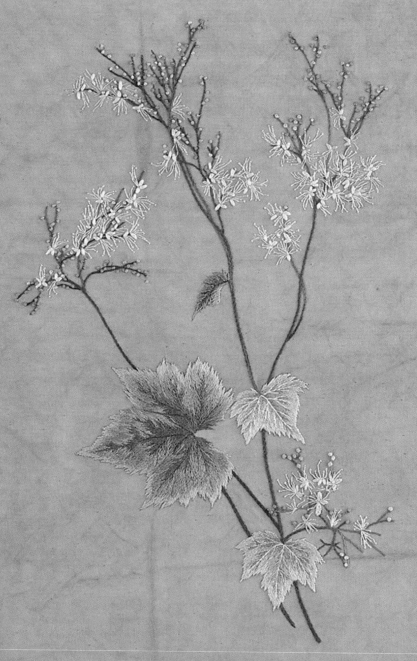

91

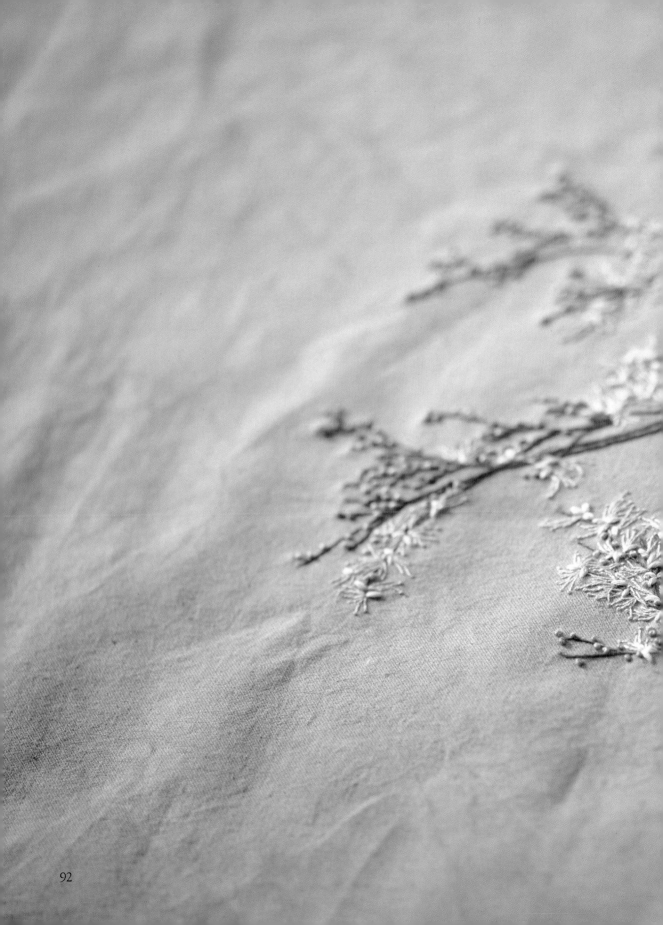

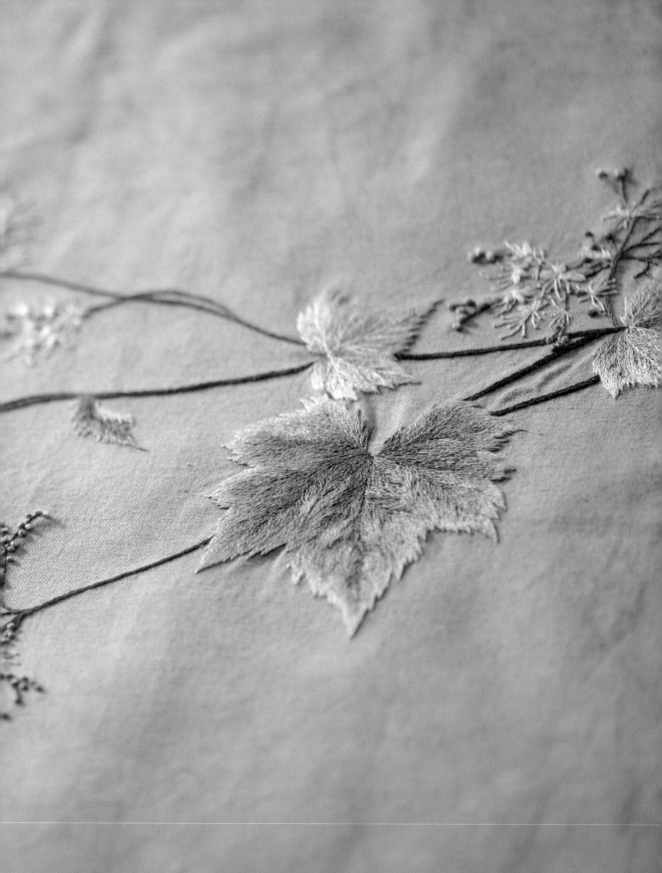

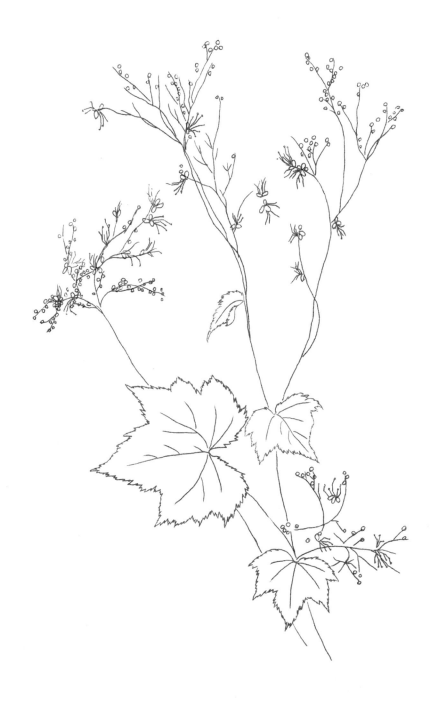

지리터리풀

꽃잎과 꽃술은 자유롭게 수놓는다.

잎이 1~3개 사이로 4겹 1번씩 상하좌우 상관없이 자리를 놓는다.

꽃잎 안쪽에 해당하는 곳에 여러 개의 수술을 꽃잎보다 조금 길게 놓는다.

수술 끝에 프렌치넛 1겹 1번으로 놓아 수술을 완성한다.

순서 및 자수법

줄기(아웃라인) → 꽃봉오리(프렌치넛 2겹 2번) → 꽃잎(스트레이트 4겹) → 꽃술(카우칭, 프렌치넛 1겹 1번) → 잎(롱앤숏)

자수실 번호

줄기 221, 898, 918, 3830, 3857, 3858
꽃봉오리 3354, 3688, 3727, 3731, 3832
꽃잎 605, 3689
꽃술 151, 605, 963, 3609
잎 522, 523, 524, 3362, 3363, 3364

최향정

긴 산꼬리풀

지리산 노고단에서 만난 우리꽃 긴산 꼬리풀.

자연 그대로의 흐트러짐이 좋다.

수수한 들꽃.

8월의 노고단에는 꼬리풀꽃들이 많이 보인다.

아침 7시 일찍 올라서 하루를 꼬박 너희들과 있었구나.

내려갈 시간이 다가오니 아쉽다.

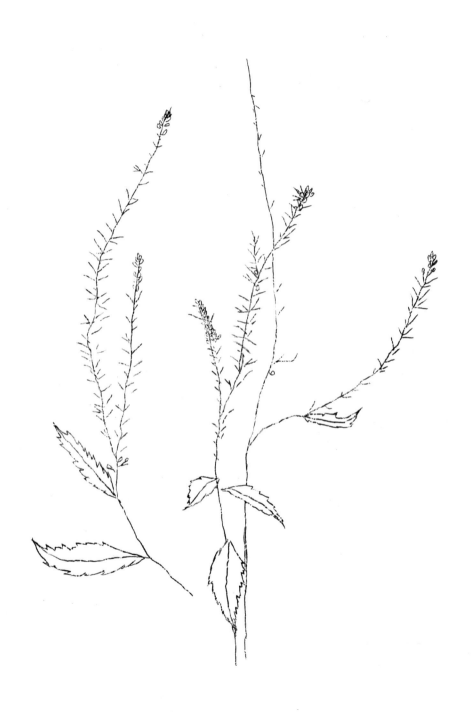

긴산꼬리풀

가벼운 느낌으로 수를 놓는다.

순서 및 자수법

줄기(아웃라인) → 잎(새틴 2겹) → 꽃(스트레이트)

자수실 번호

줄기	320, 367, 368, 369, 502, 522, 524, 3053, 3363, 3364, 3881
잎	163, 320, 368, 501, 502, 503, 504, 522, 523, 524
꽃	159, 210, 341, 712, 762, 3747, 3865

최영란

한라꽃향유

오름의 바람을 이기기 위해 자신을 한없이 낮추지만

자신의 존재감을 드러내고야 마는 늦가을 붉은 빛이 감도는 한라꽃향유.

강한 의지는 이토록 붉은 색을 낸다.

가을이어서 붉은 빛을 내는 게 당연하게 생각될지도 모르겠다.

그런데 이토록 붉지 않으면 안 되는 이유가 있을지도 모른다고 생각한다.

여름엔 싱그러운 초록잎으로 가을엔 붉은 잎으로 갈아 입고

겨울을 견딜 준비를 하는 거겠지.

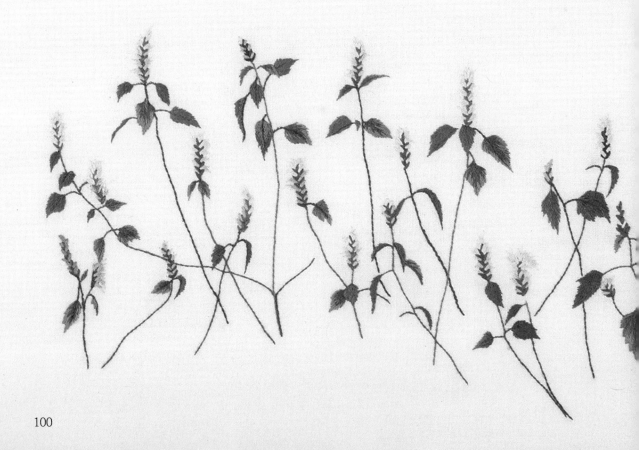

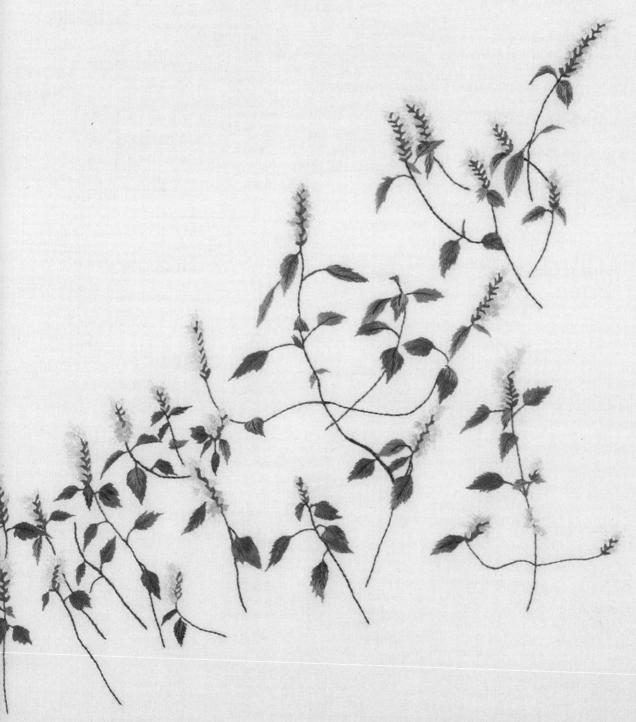

가을날 제주 오름에 오르거든 허리 숙여 꽃향유를 한 번 바라 보라.

가을날 황량한 바람과 메마른 풍경 속에

붉음이 있음을 알게 될 거라고 말해주고 싶다.

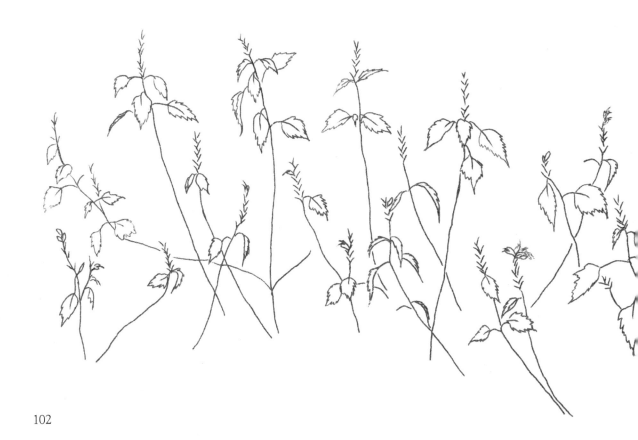

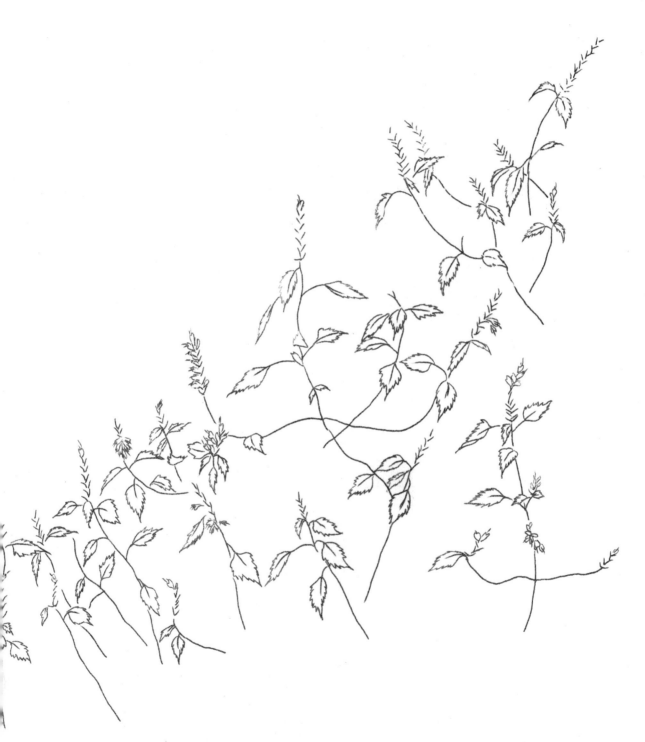

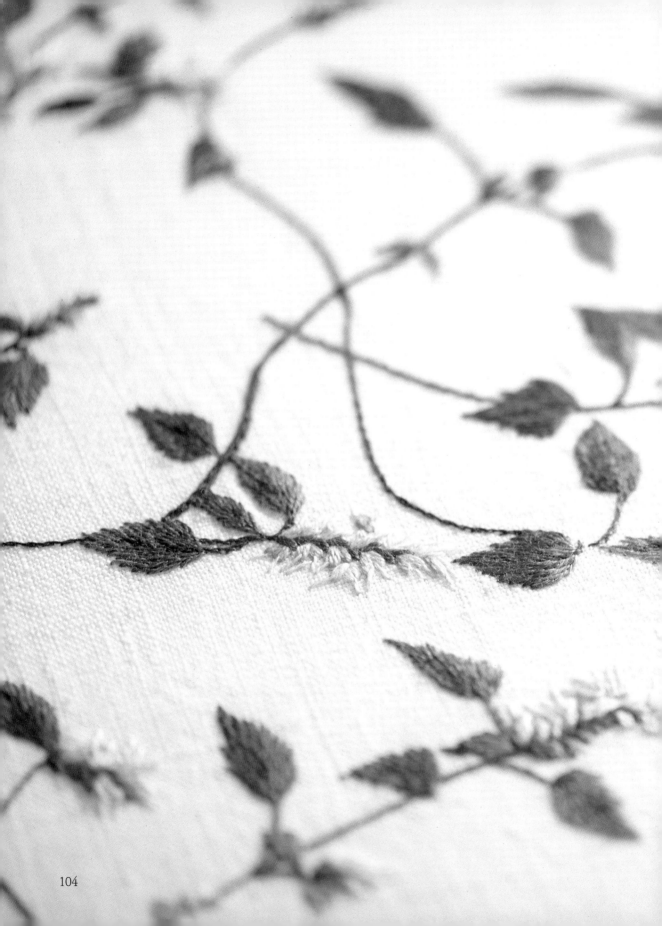

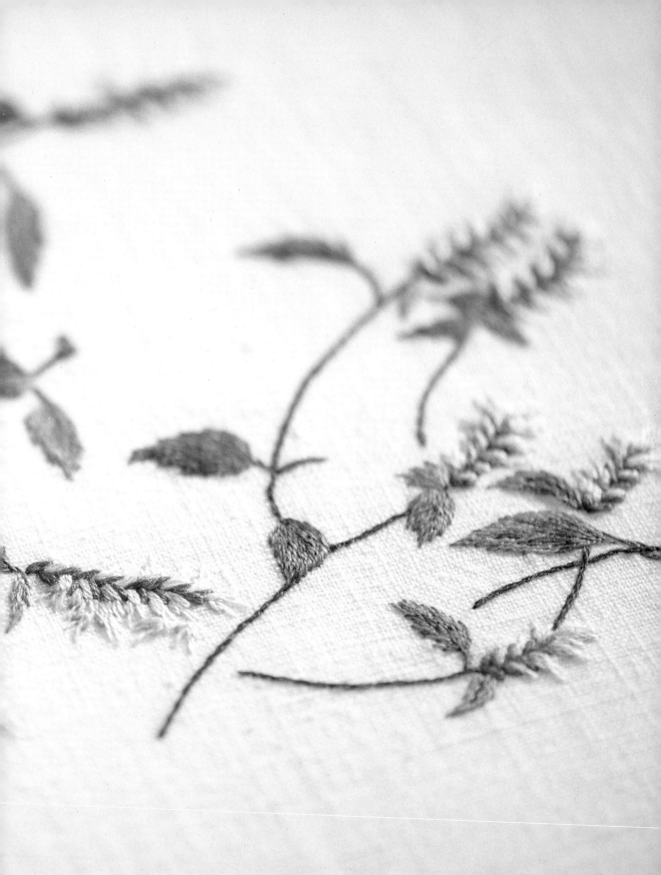

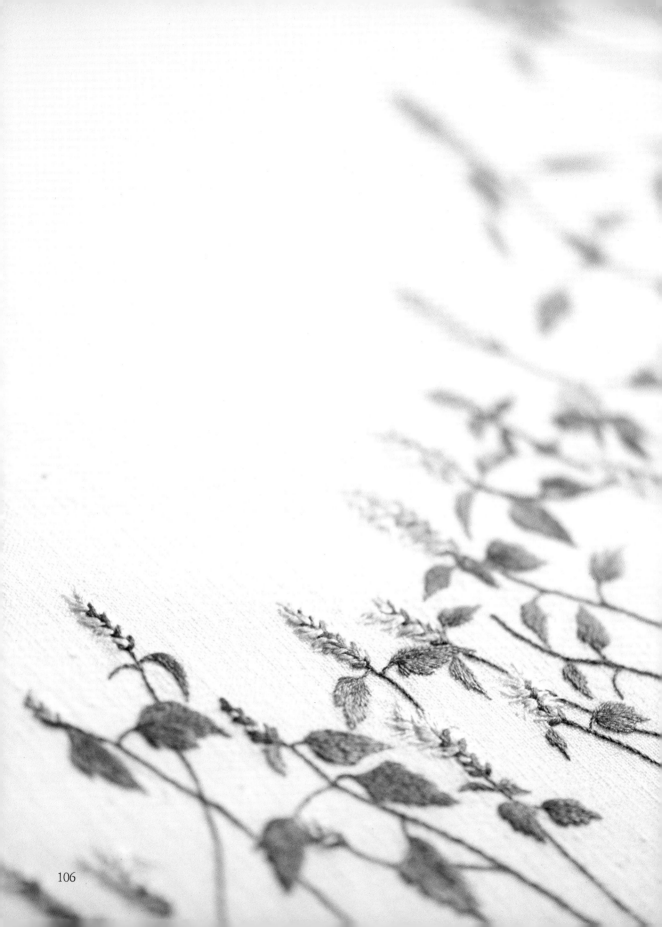

한라꽃향유

잎은 붉은 계열끼리, 초록 계열끼리, 혹은 붉은 계열, 초록 계열 섞어서 쓰면
낙엽 느낌의 잎을 표현할 수 있다.
꽃향유의 꽃은 줄기 끝에 이삭처럼 층층이 있어
도안처럼 좌우로 겹치듯이 층층이 있는 부분을 꽃받침으로 표현한다.
꽃잎은 짧은 스트레이트로 끝을 겹치거나 한 번만 수를 놓아 표현하며
꽃잎 위로 1겹 1번으로 수술을 표현한다.

순서 및 자수법
줄기(아웃트라인) → 잎(롱앤숏) → 꽃받침(스트레이트 2~4겹 1번) → 꽃잎(스트레이트 2겹 1번) → 꽃술(스트레이트 1겹 1번)

자수실 번호
줄기 221, 300, 498, 898, 3031, 3857
잎 301, 400, 433, 522, 523, 645, 918, 920, 975, 3022, 3051, 3052, 3364, 3772, 3787, 3862
꽃받침 221, 300, 498, 3857, 3858
꽃잎, 꽃술 151, 605, 963, 3609, 3689

제복수초

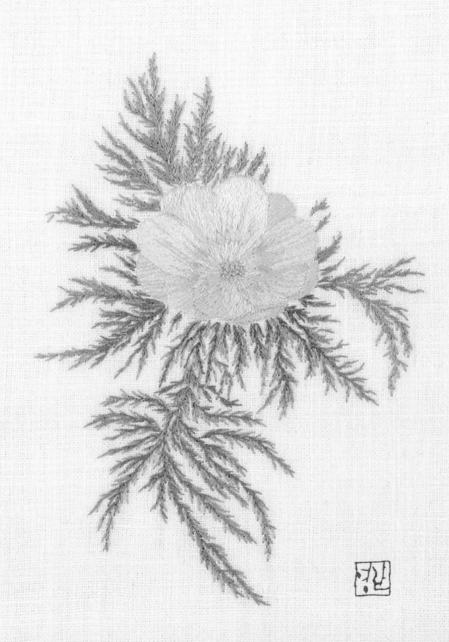

3월초 세복수초의 눈부신 자태는 반하지 않을 수가 없다.

찢어질 듯한 꽃잎은 한없이 부드러워 내 손의 잔 열기마저 해가 될까 싶어 만질 수도 없다.

쉽게 여러 무리를 보았다는 얘기를 듣고 호기 차게 찾아갔지만

아주 쨍한 햇볕에 가장 좋은 자리를 잡은 7송이가 전부였다.

너무 반가워 나지막한 탄성이 나왔다.

아쉽지만 뒤로 하고 다음 날짜를 잡아 다시 그 근처를 찾았다.

아, 이런 거였구나.

반짝이는 여릿한 노란색, 혹은 햇볕에 형광빛 노란색을 여기저기서 뿜어대고 있다.

이번엔 어디에 카메라를 들이대어야 할지 몰라 조금 망설였다.

너를 만나려면 내가 시간을 잘 지킬 수밖엔 달리 방법이 없는 듯하구나.

세복수초

잎을 수놓을 때는 주 줄기를 따라 한 땀씩 살짝 끝이 겹치는 정도로 이어나간다.

순서 및 자수법

꽃잎(롱앤숏) → 수술(스트레이트 4겹) → 암술(프렌치넛 1겹 2번) → 잎(스트레이트)

자수실 번호

꽃잎	307, 444, 445, 3078
수술	725, 743
암술	647
잎	640, 840, 841, 989, 3052, 3053, 3346

최향정

토끼풀

우리집 텃밭에는

토끼풀들이 한참 물이 올라 예쁘게 피어 있다.

어릴 적 동무와 함께 꽃반지 만들고 네잎 클로버 찾기.

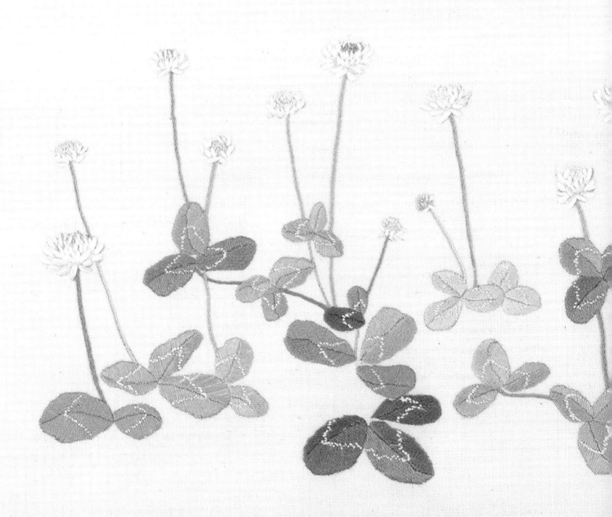

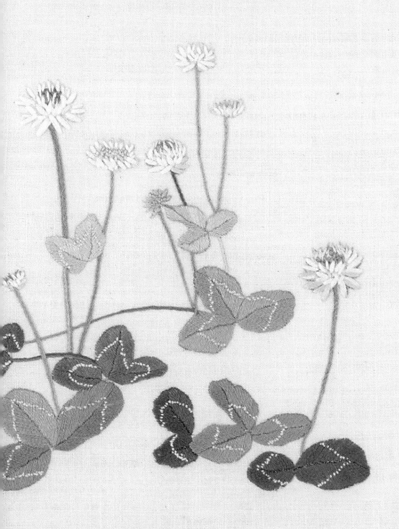

유년 시절의 기억 너머 추억들…….

새록새록 가만히 들어내 본다.

누가 볼세라.

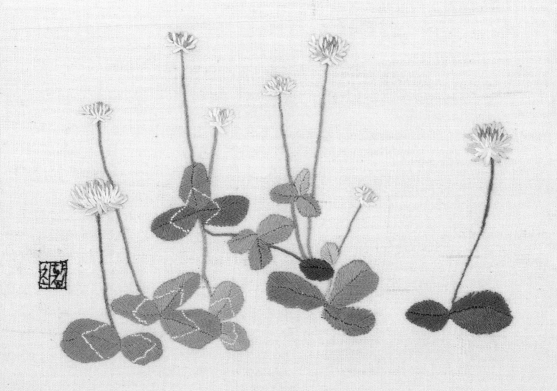

토끼풀

잎의 결모양은 카우칭으로 수놓듯이 한 겹을 한 땀씩 잡아준다.

순서 및 자수법

줄기(아웃라인) → 잎(새틴 2겹) → 꽃(스트레이트 2겹)

자수실 번호

줄기 470, 936, 937, 987, 988, 3011, 3346, 3347, 3364
잎 520, 523, 988, 989, 3052, 3053, 3346, 3347, 3362, 3363, 3364
꽃 223, 407, 453, 524, 712, 746, 3348, 3364, 3865

최영란

패랭이

신사임당의 그림에 패랭이가 많이 등장한다.

카네이션은 패랭이꽃을 서양에서 개량한 것이라 한다.

조선시대 우리 민화에도 자주 등장하는 친숙한 꽃, 패랭이.

신사임당이 본 패랭이가 내가 본 패랭이일까?

부디 같은 꽃은 아니어도 같은 마음이었을 것 같다고 생각해 본다.

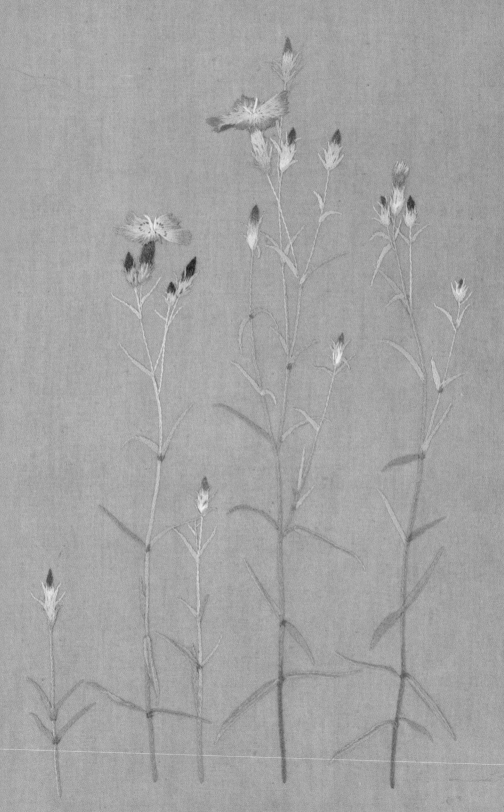

패랭이를 수놓을 때 새벽에 주로 흐린 불빛 아래에서 놓았다.

꽃잎색을 신중하게 고르고 골라 썼지만 더 많은 색이 있었으면 좋았을 텐데 하고 괜한 자수실을 탓하며 수를 놓기도 했다.

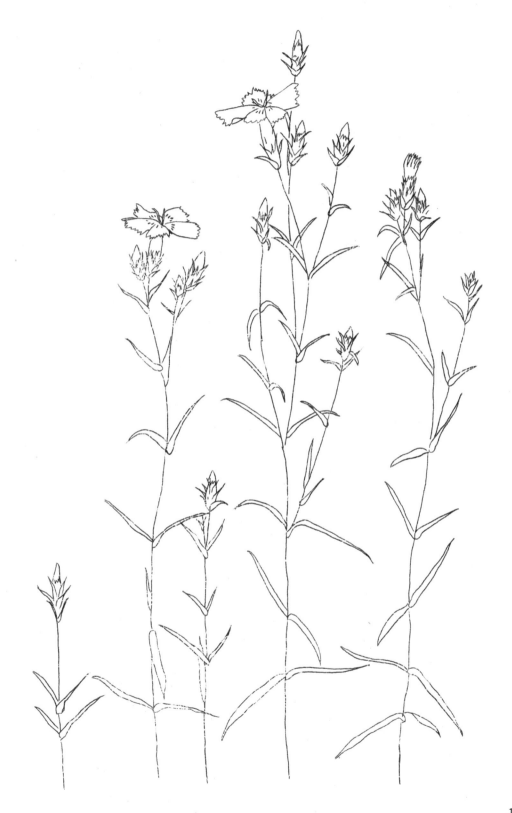

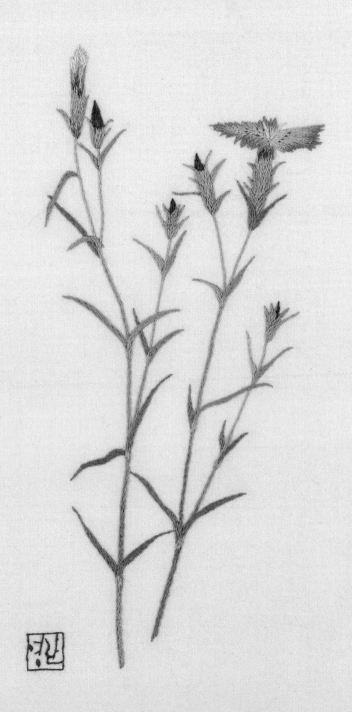

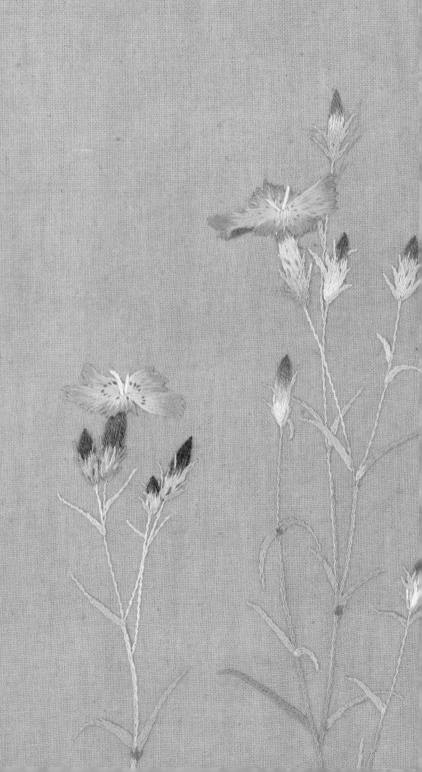

패랭이

줄기와 잎의 연결 부분은 3773 색을 이용하여

짧은 땀으로 2~3번 스트레이트로 줄기 위로 겹쳐 수놓는다.

꽃잎 무늬는 1mm 정도의 아주 짧은 땀이기 때문에

숨지 않도록 잎의 수 위에 살짝 걸친다.

순서 및 자수법

기본줄기, 곁가지 줄기(아웃라인) → 잎(아웃라인) → 꽃받침(롱앤숏) → 꽃잎(롱앤숏) → 수술(스트레이트 2겹) → 꽃잎 무늬(시딩)

자수실 번호

줄기	320, 367, 987, 988, 989
잎	320, 367, 987, 988, 989, 3346, 3773
꽃받침	320, 522, 988, 3346, 3773
꽃잎	602, 603, 604, 605
수술	605
꽃잎 무늬	839

최영란

벚꽃

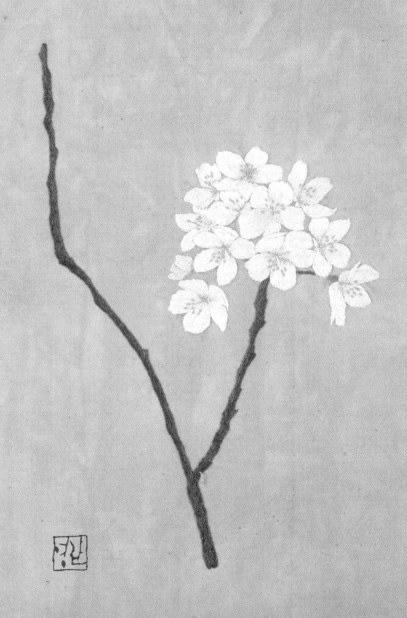

봄날 벚꽃 아래 산책은

더할 나위 없이 사치스럽다.

바람이라도 살랑 불면 더더욱 극에 달하는 사치를 누리게 된다.

누가 나를 위해 꽃가루를 날려주겠는가.

벚나무에게 난 아무것도 해주지 않았는데

바라는 것도 없이

나에게 꽃잎을 뿌려준다.

정수리에도 귀에도 코에도 어깨에도 발가락 끝에도,

나의 사랑스런 반려견 강이의 등에도.

너무 고마워 가만히 서서 웃어주고 있었다.

해마다 사치를 누리는 이가 나만은 아닐 것인데

나만 이쁨 받고 있는 기분이다.

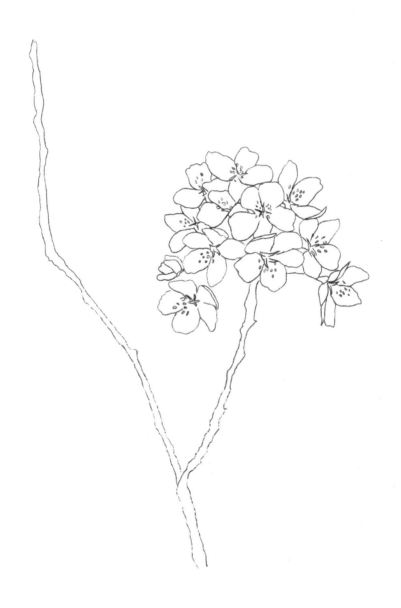

벚꽃

도안의 나무줄기는 울퉁불퉁하다.

아웃라인으로 놓을 때 되도록 굴곡을 살려 수를 놓아야 자연스럽다.

꽃잎은 3727, 3688 색을 이용할 때

중심부에 약간만 놓아주고 3865로 채우면 된다.

순서 및 자수법

줄기(아웃라인) → 꽃잎(롱앤숏) → 꽃술(프렌치넛 1겹 1번)

자수실 번호

줄기 839, 3031, 3781, 3799, 3862
꽃잎 818, 3688, 3727, 3865
꽃술 840

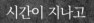
최항정

미나리아재비

시간이 지나고
꽃이 한 송이씩 색을 입고 있다.
이번 주에는 꼭 끝내자.
밤을 끌어안고 스스로에게 되뇐다.

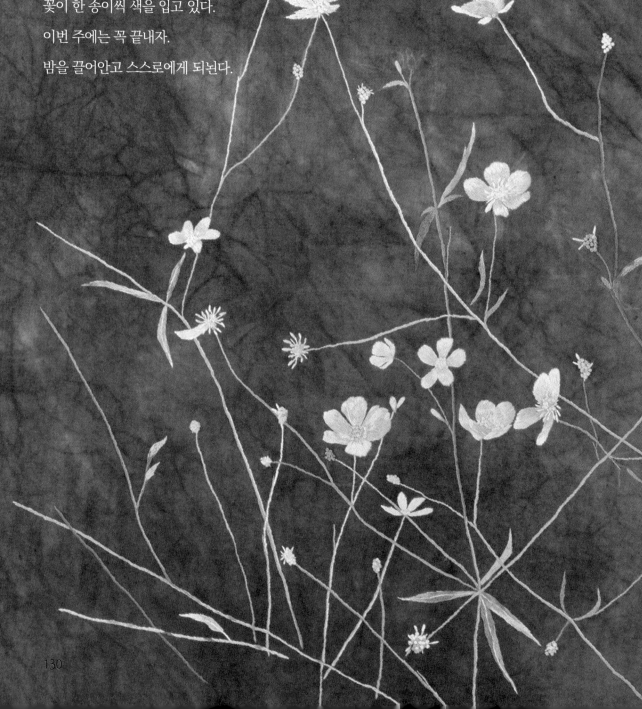

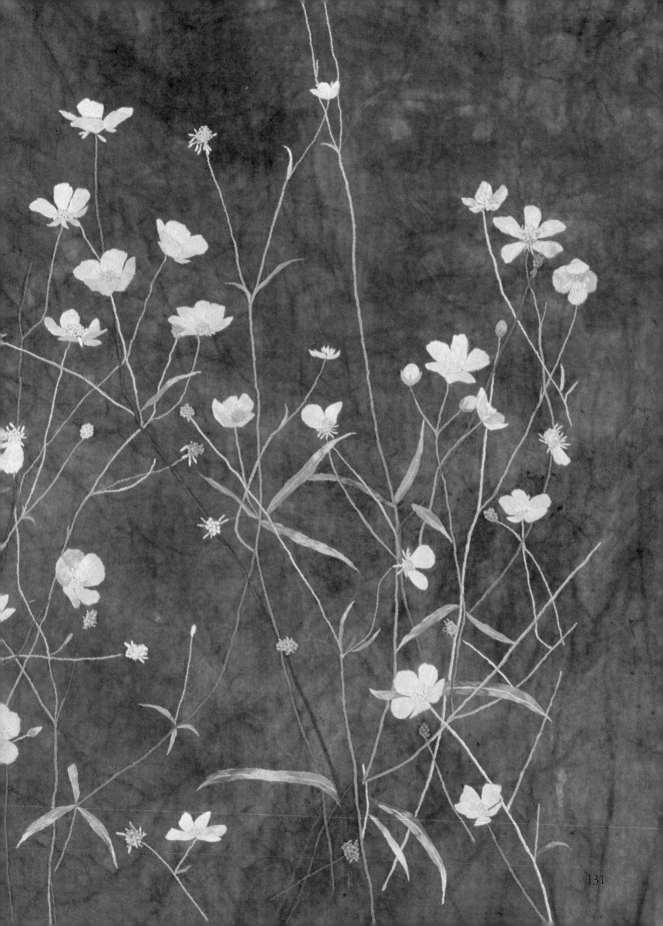

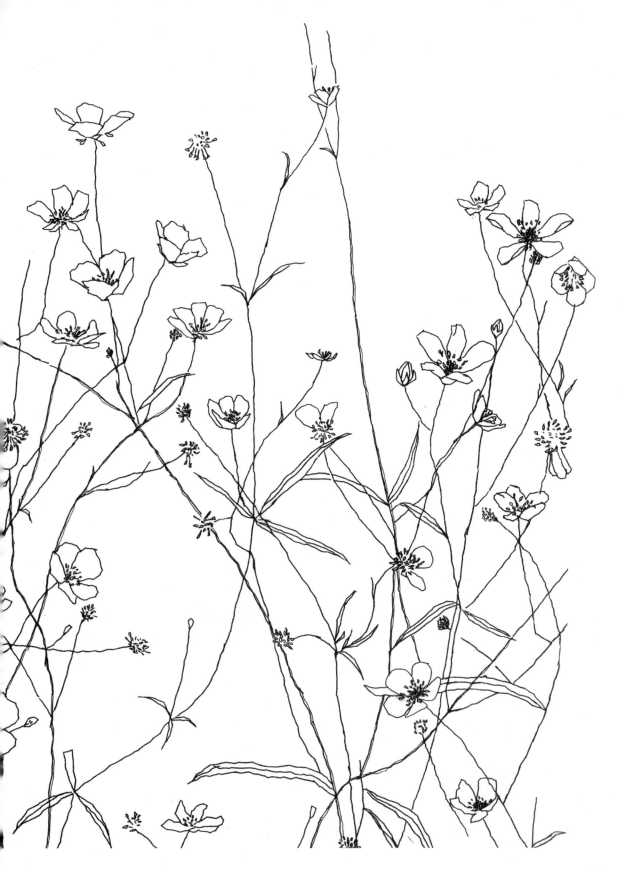

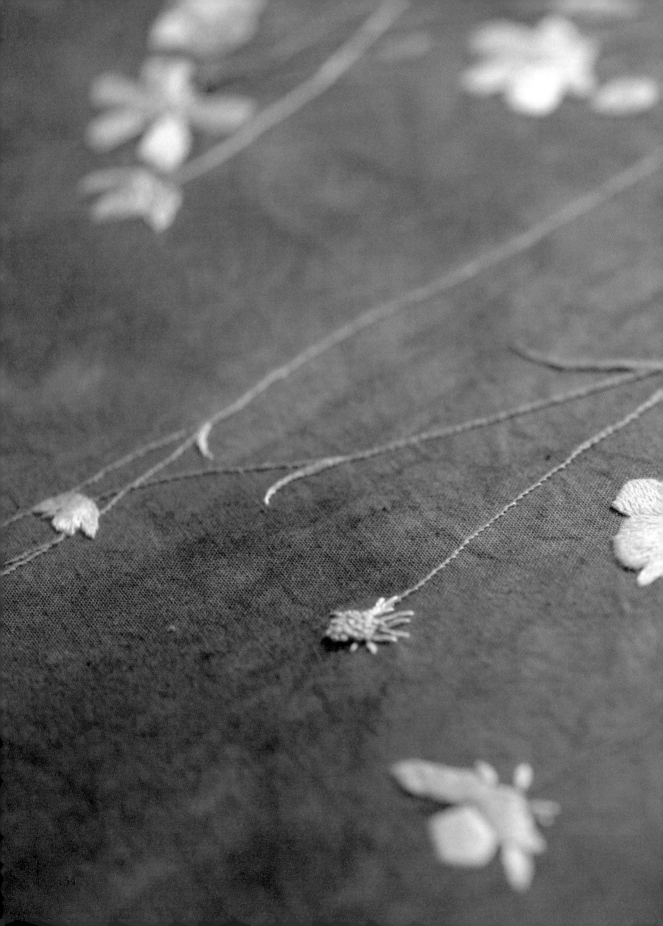

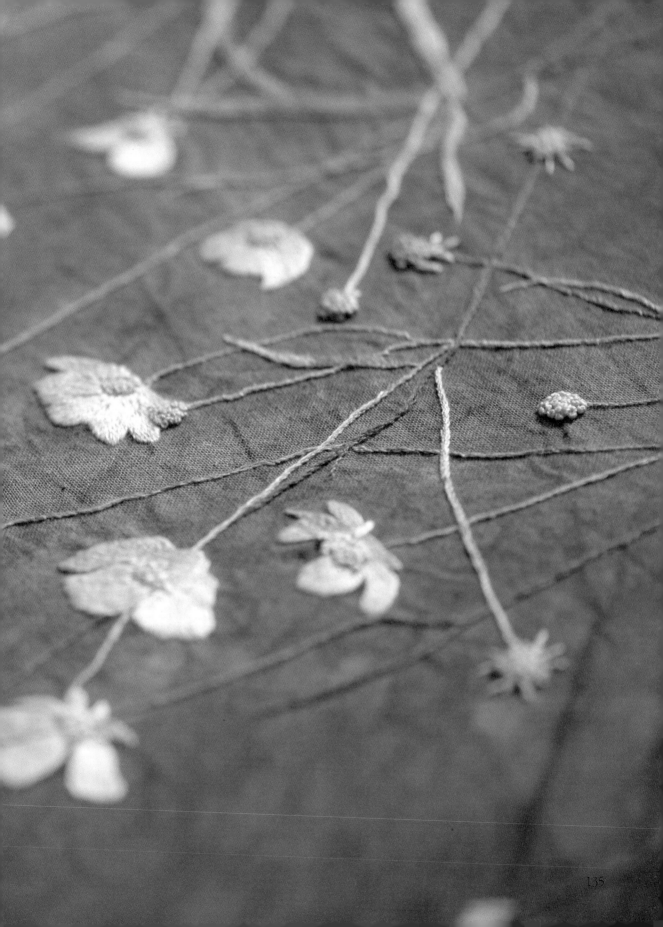

미나리아재비

씨방은 꽃색 중에서 2-3가지 골라서 쓴다.

순서 및 자수법
줄기(아웃라인) → 잎, 잎맥(롱앤숏, 아웃라인) → 꽃(롱앤숏) → 암술, 수술(스트레이트, 프렌치넛)

자수실 번호
줄기 367, 368, 501, 502, 520, 523, 524, 610, 640, 642, 840, 898, 926, 935, 987, 3011, 3021, 3022, 3032, 3052, 3363, 3364, 3787, 3790

잎 224, 320, 368, 501, 502, 503, 504, 522, 597, 640, 842, 926, 3022, 3363, 3768, 3772, 3790, 4145

잎맥 646

꽃 422, 677, 721, 727, 745, 746, 3078, 3821, 3822, 3823

암술, 수술 368, 727, 772, 3078, 3820, 3822

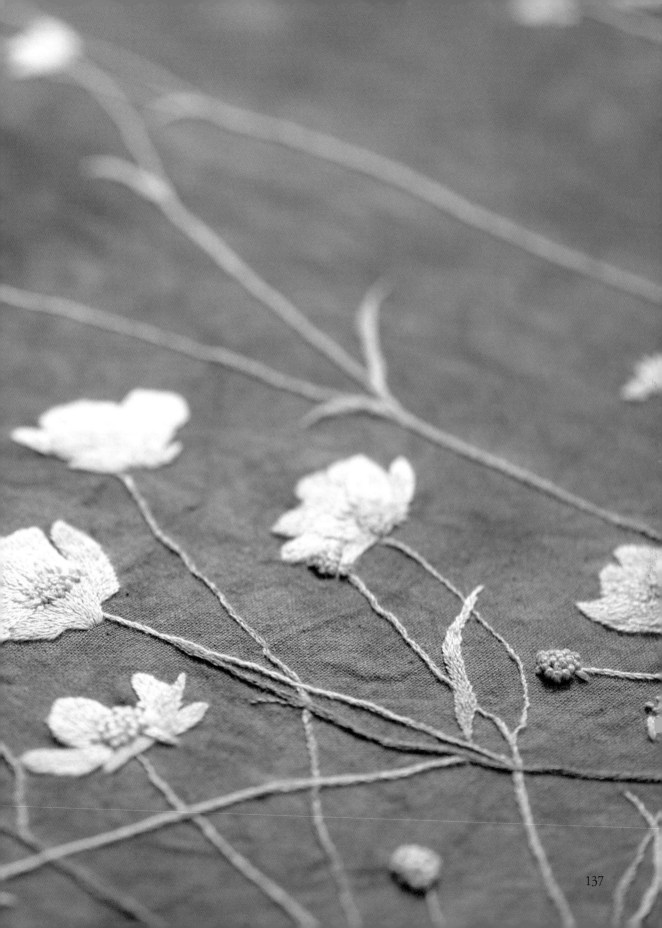

최향정

제주수선화

봄 향기가 피어오른다.

아련한 그 순간의 기억들을 애써 떠올린다.

몇 해 전 봄꽃을 만나러 추위를 뚫고 갔었던 제주.

중문의 어느 근처 게스트 하우스.

뽀드득거리는 이불깃의 스침에 기분 좋게 일어나

동네 어귀를 편한 걸음으로 기웃거리며 걸을 때

눈에 들어온 봄을 알리는 꽃이 있었다.

제주 수선화.

색이 진하지도 엷지도 않고 그 자리에서 그렇게 소박하게 아름답게

한 송이씩 피우고 있었다.

기억이란 참 좋구나!

아끼는 물건 소중히 꺼내듯이 기억을 꺼내어 볼 수 있으니.

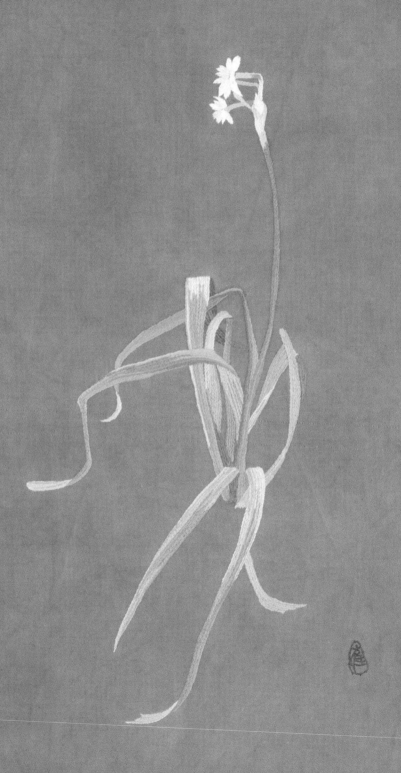

제주수선화

자연스러운 잎이 너무 좋은 제주수선화.

잎을 수놓을 때 잎의 위치를 잘 보고 놓아야 한다.

순서 및 자수법

줄기(아웃라인) → 잎(아웃라인) → 봉오리(롱앤숏) → 꽃(롱앤숏)

자수실 번호

줄기	320, 367, 501
잎	163, 320, 367, 368, 471, 501, 502, 503, 504, 520, 522, 523, 524, 644, 934, 935, 936, 988, 3013, 3022, 3052, 3053, 3348, 3362, 3363, 3364
봉오리	524, 712, 739, 746, 3864, 3866
꽃	676, 712, 746, 3865, 3866

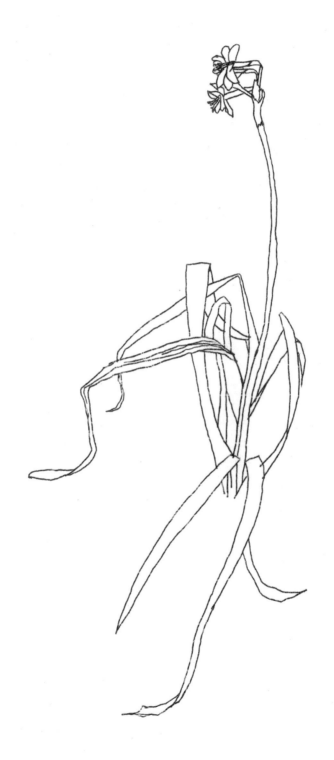

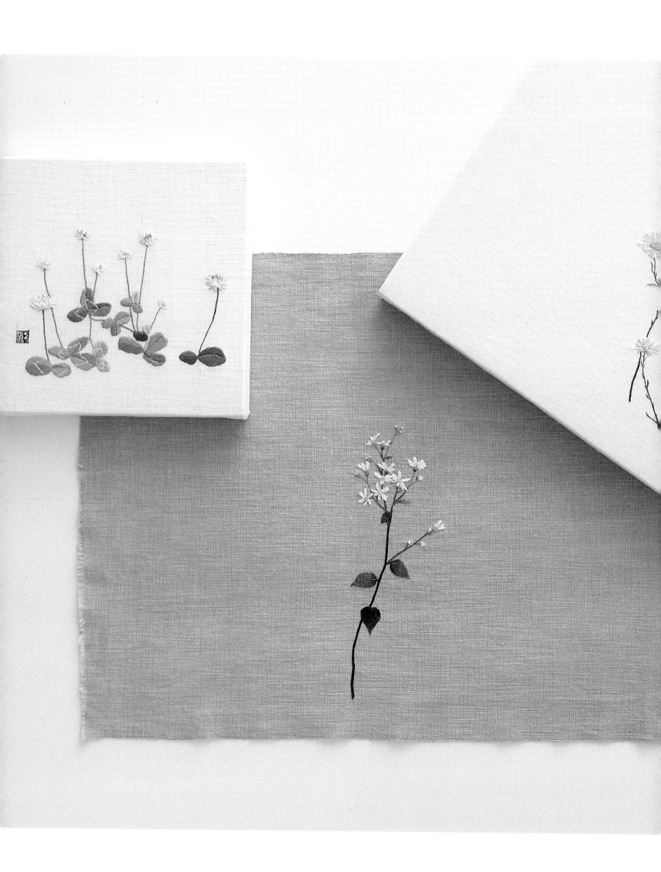

최향정

얼레지

영롱한 그 계절에 만났던 얼레지.

나의 무명천 위에 드디어 피어나다.

보고 있어도 또 보고팠던 얼레지.

그 잎 또한 얼마나 아름답던지.

여인의 향기에 취하다.

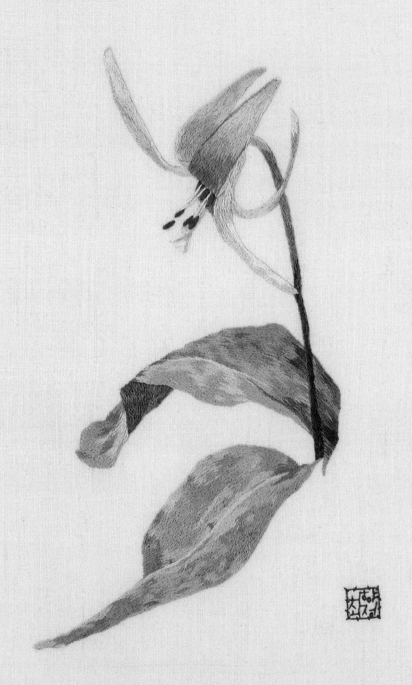

얼레지

얼레지 잎을 수놓을 때는 롱앤숏 땀의 길이를 조금 짧게 한다.

순서 및 자수법

줄기(롱앤숏) → 잎맥(아웃라인) → 잎(롱앤숏) → 꽃(롱앤숏) → 꽃술(스트레이트, 카우칭)

자수실 번호

줄기 611, 840, 3781, 3857, 3864
잎맥, 잎 368, 369, 502, 504, 520, 936, 3362, 3790, 3864, 3881
꽃 153, 210, 318, 341, 415, 554, 762, 3042, 3743, 3747, 3865
꽃술, 암술 158, 554, 3747

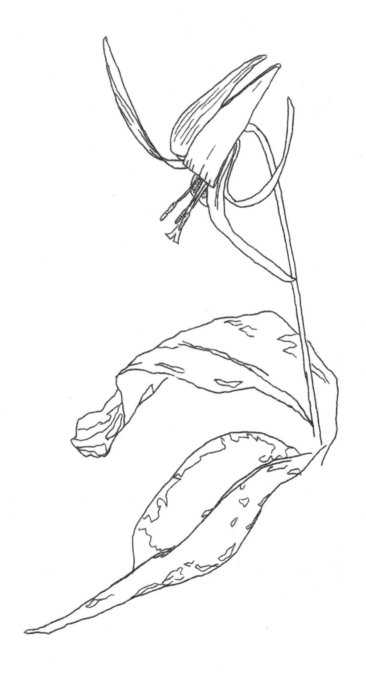

최향정

덩굴꽃마리

산행을 시작한 초입에서 만난 덩굴 꽃마리.

작은 꽃잎도 덩굴덩굴 이어나가는 줄기에

송알송알 맺힌 아이들.

햇살에 비친 아이의 웃음마냥 파스텔 색감처럼 물들인 듯 예뻐라.

하늘하늘 하늘색.

사랑스러운 핑크 빛과 보라.

자연의 색은 도저히 우리가 따라갈 수가 없다.

우리가 지켜가야 할 대자연이다.

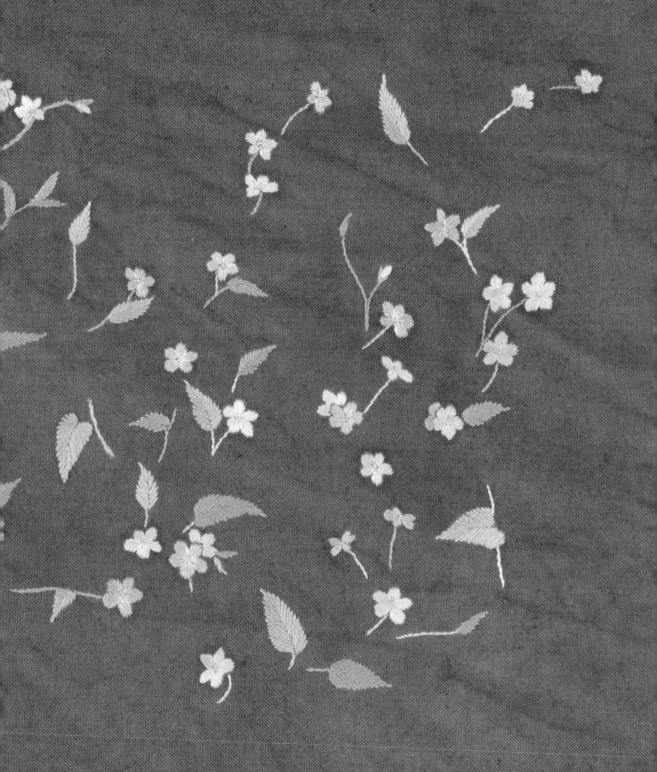

덩굴꽃마리

덩굴꽃마리는 아주 작고 사랑스러운 꽃이다.
파스텔 톤의 사랑스러운 색으로 조합을 이룬다.
잎을 수놓을 때는 곡선의 흐름을 타면서 수를 놓는다.

순서 및 자수법

줄기(아웃라인) → 잎(새틴) → 꽃(스트레이트, 롱앤숏) → 꽃술(프렌치넛)

자수실 번호

줄기	522, 523, 3022, 3053
잎	320, 368, 502, 989, 3347, 3348, 3881
꽃	156, 159, 211, 341, 794, 3747, 3753, 3756, 3865
꽃술	745, 3078

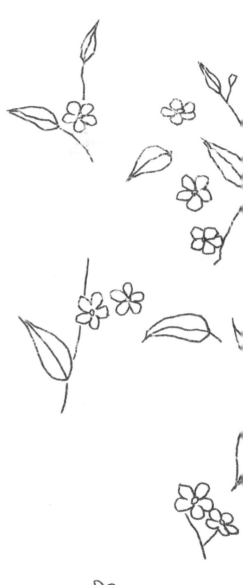

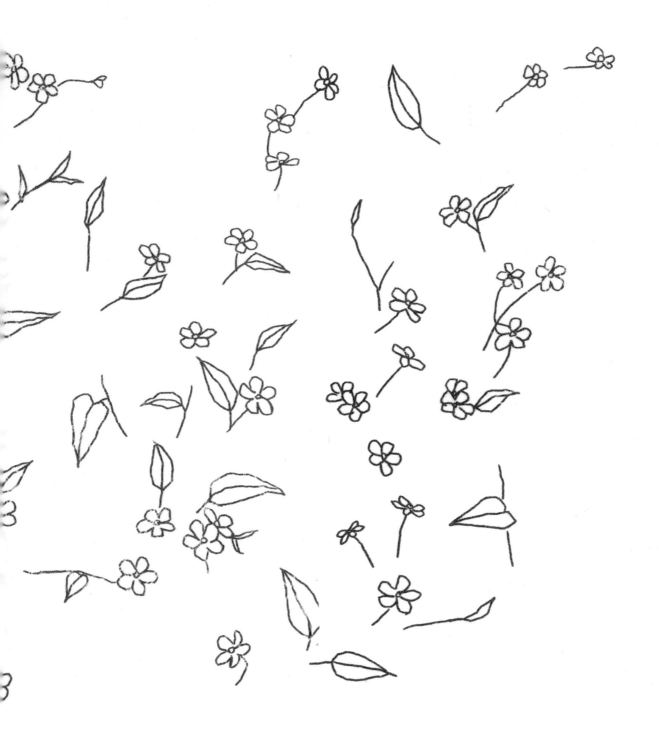

최영란

개나리

친근하지만 너무 쉽게 지나쳐버려 미안한 마음에 한 줄기 수를 놓았다.

자세히 보면 꽃들은 제각각 다른 얼굴을 하고

또 다른 곳을 바라보면서 자리하고 있다.

하나의 해를 두고 바라는 것은 제각각이겠지.

서로 부대끼며 각자의 개성을 뽐내고 있다.

같은 줄기에 있지만 서로 다르다.

색도 조금씩 다르다.

형제자매가 조금씩 다르듯이.

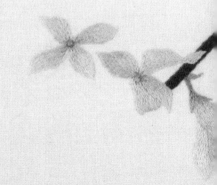

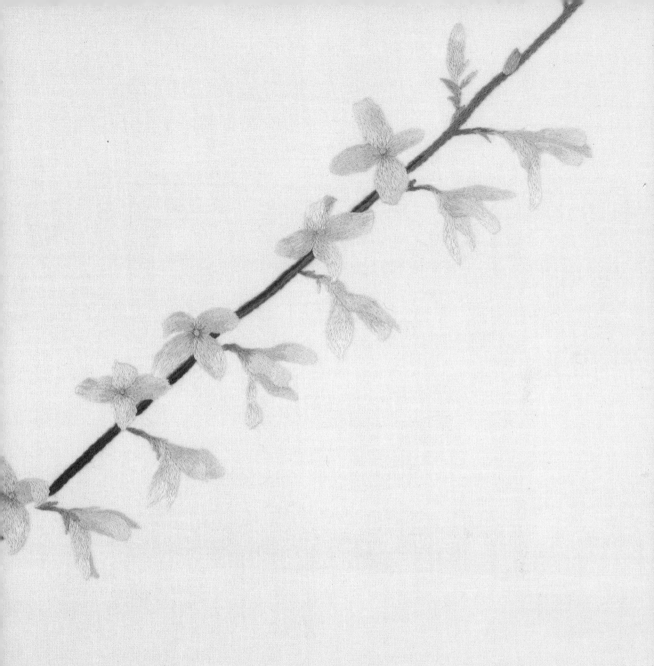

개나리

개나리는 색이 단조로워 보이지 않도록 적절히 색을 섞어 단순함을 피하고
꽃잎은 선을 매끄럽게 마무리하도록 한다.

순서 및 자수법
줄기(아웃라인) → 꽃받침(롱앤숏) → 꽃잎(롱앤숏) → 꽃술(프렌치넛 2겹 1번)

자수실 번호

줄기	839, 840, 3862, 3863
꽃받침	470, 3013, 3347, 3348
꽃잎	725, 726, 727, 743, 744, 745
꽃술	3864

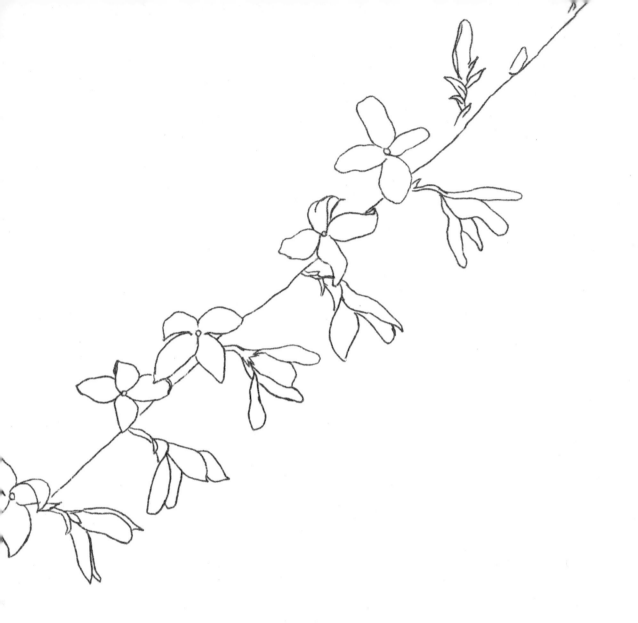

최향정

개별꽃

얼레지를 보러 간 봄 산행에서 만난 개별꽃.

내일은 꼭 얼레지를 만나러 가야지 하고 굳게 시간을 비우고

호젓이 홀로 나선 산행은 아침 일찍부터 빗님이 조금씩 뿌리고 있었다.

우리 꽃 야생화들은 그 시기를 못 맞추면

훌쩍 1년을 또 기다려야하니

그 비를 뒤로 하고 카메라에 비가 안 스미게 단단히 하고 산행을 시작했다.

홀로 걷는 산행에 내 발자국 소리가 들린다.

그 소리에 집중해서 걷다가 보니, 보랏빛 제비꽃들이 여기저기서 눈짓을 한다.

언제 보아도 제비꽃들은 앙증맞고 예쁘다.

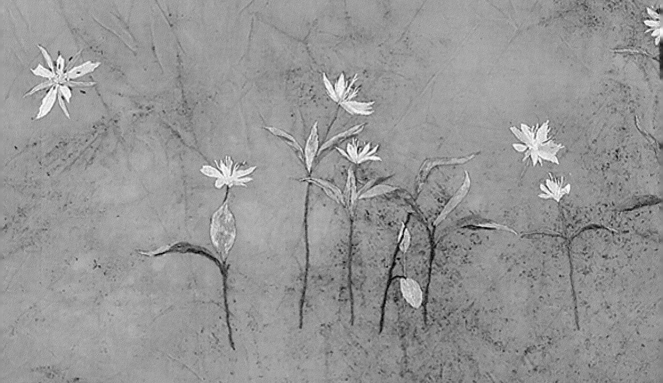

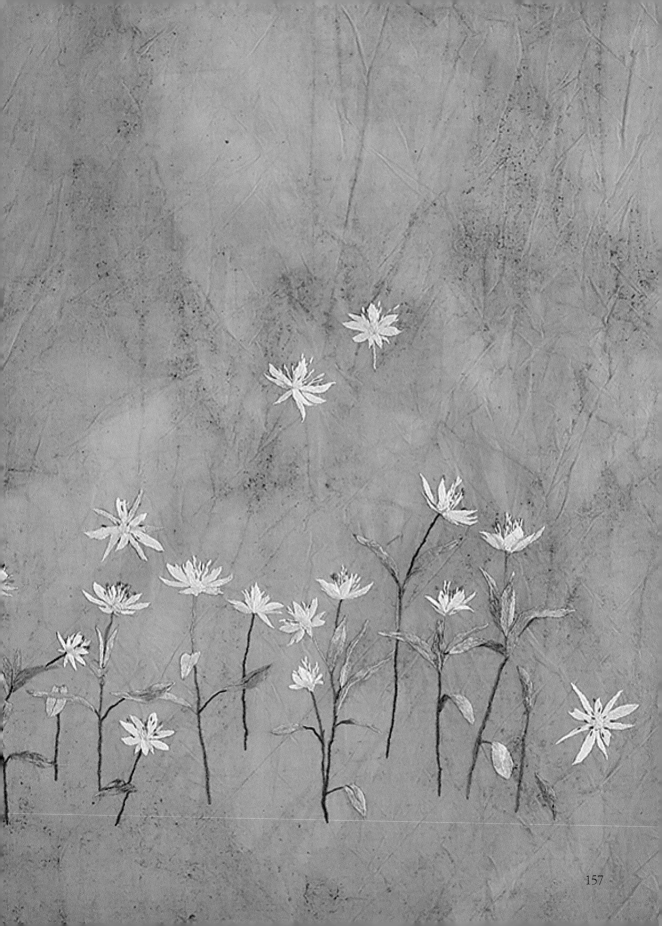

너희도 곧 나의 작품으로 피워 봐야지.

부지런히 발걸음을 재촉한다.

얼레지를 만나러 가는 길에는 개별꽃과 현호색들이 나란히 피어 있다.

비오는 날의 개별꽃은 더욱 빛을 발하는 듯 선명하다.

너를 지나칠 수가 없지.

눈에 담고 느껴 본다.

가만가만 스케치를 한다.

쪽빛 푸르름 위에 스케치를 하고 꽃을 피우기 시작한 지 두 달여 만에 완성했다.

하루에 꽃 한두 송이, 잎 한두 개, 줄기색 작업.

날아갈 듯이 기쁘다.

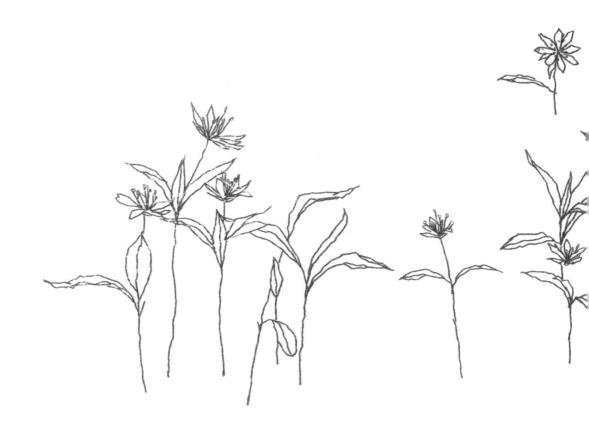

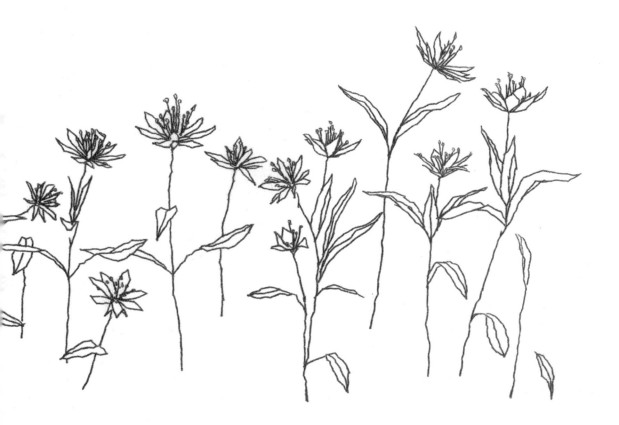

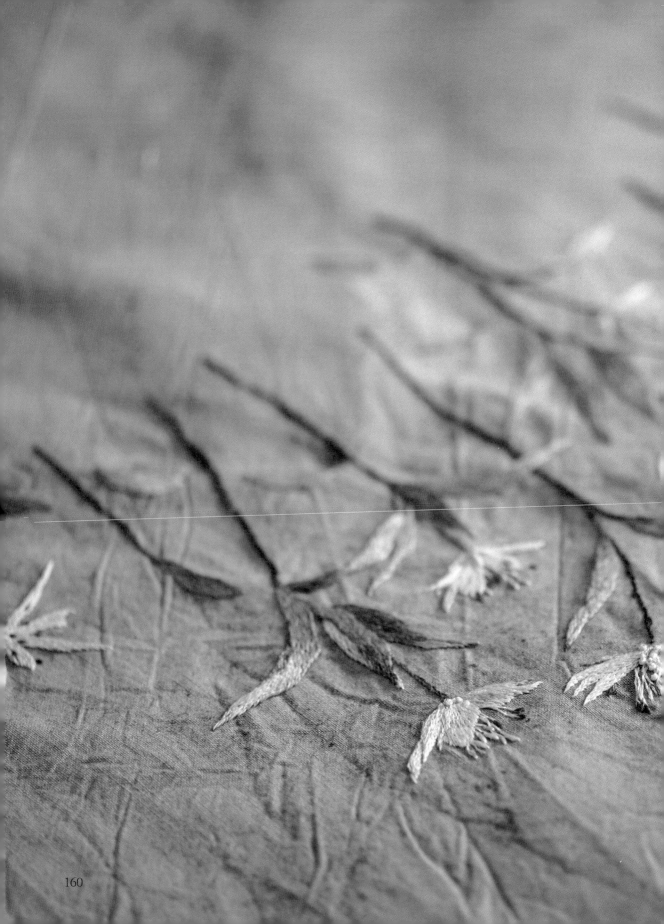

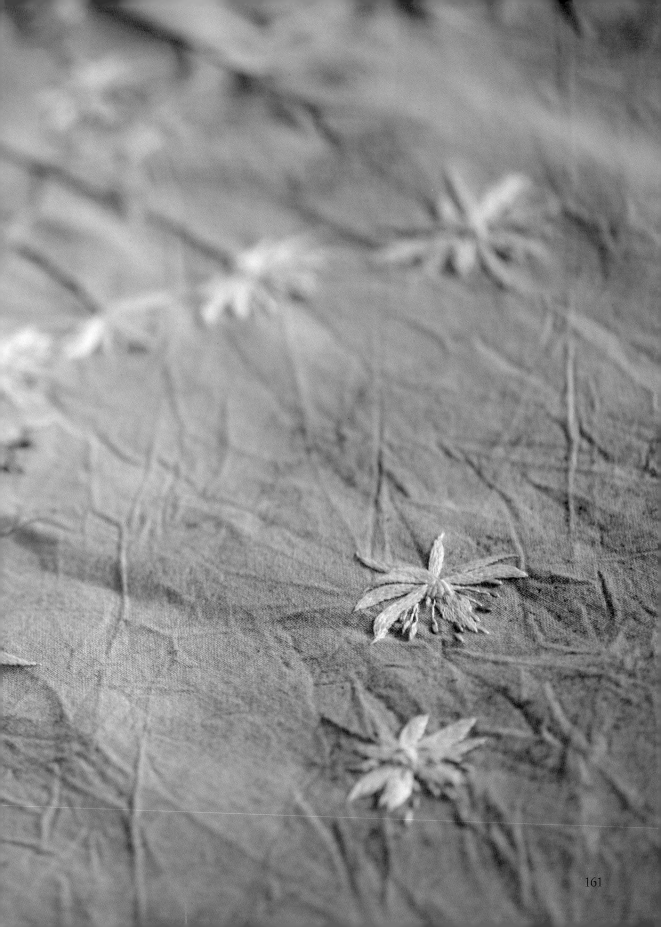

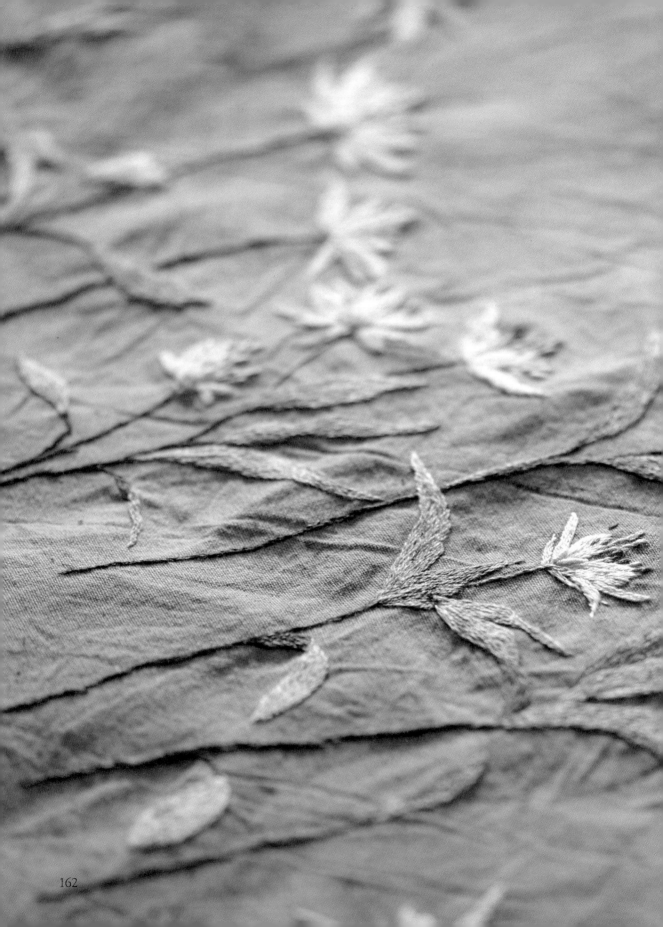

개별꽃

잎맥은 잎색 중에서 골라서 쓴다.

순서 및 자수법

줄기(아웃라인) → 잎(롱앤숏) → 잎맥(아웃라인) → 꽃(아웃라인) → 암술, 수술(스트레이트, 프렌치넛, 불리온, 스트레이트)

자수실 번호

줄기	150, 801, 839, 902, 938, 3363, 3781, 3857, 3858
잎	320, 367, 368, 501, 502, 503, 522, 3012, 3051, 3363, 3364, 3768
꽃	762, 3753, 3756, 3865
씨앗	676, 677, 844

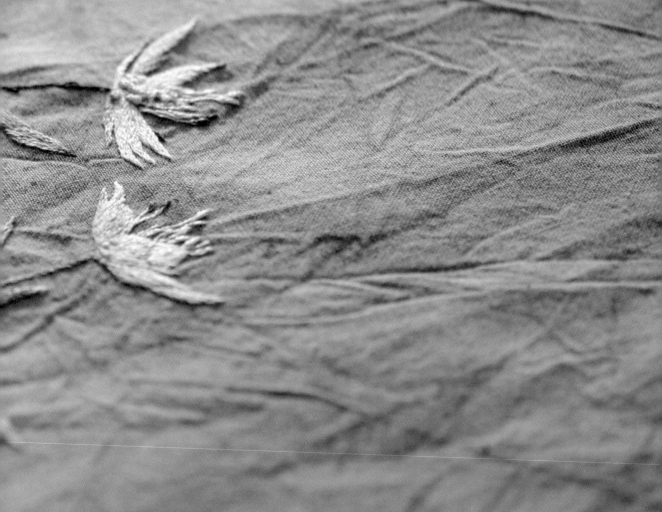

최영란

쑥부쟁이

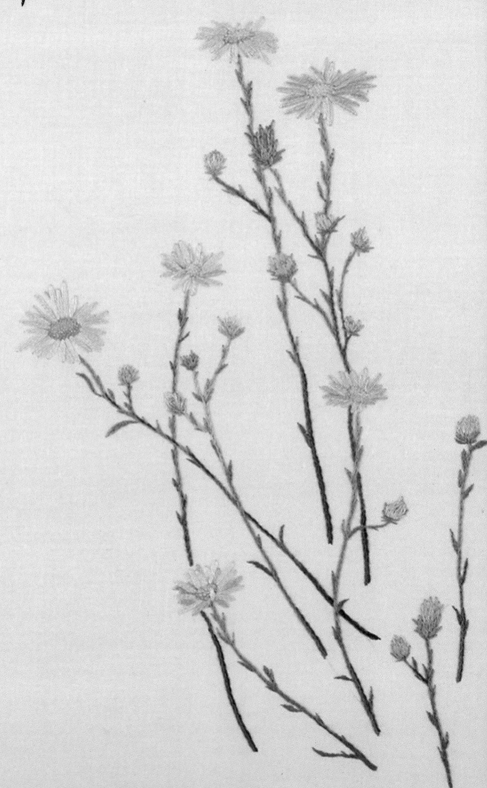

164

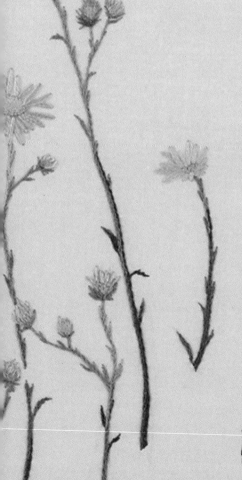

제주의 거센 바람 때문에 낮게 피어난 쑥부쟁이.
꽃잎이나 잎사귀가 작고 귀엽게 느껴진다.
피어 있는 모습이 사랑스러워 가을 들판을 걷는 이들을 더욱 즐겁게 만들고 있지만
사람들이 다니는 길가에도 마구마구 순진하게 피어
종종 줄기가 밟히고 짓이겨진다.

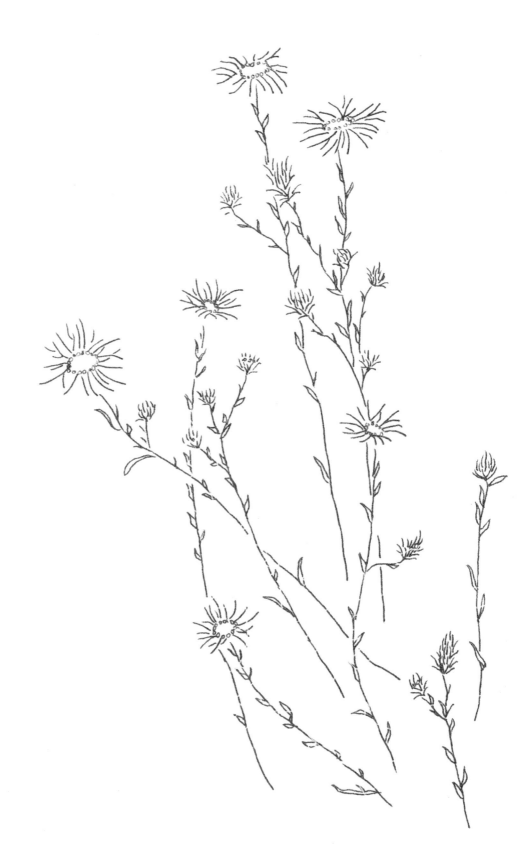

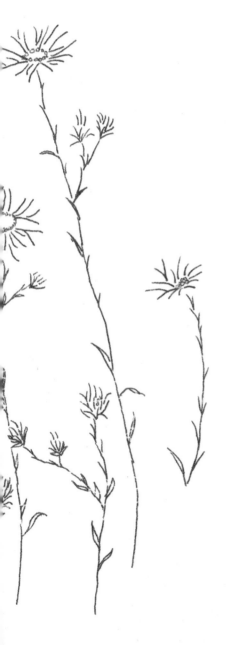

그래도 용케 살아나 내년에도 또 꽃대가 올라올 것이다.

색이 여리고 사랑스러운 진정한 야생화,

작은 들국화다.

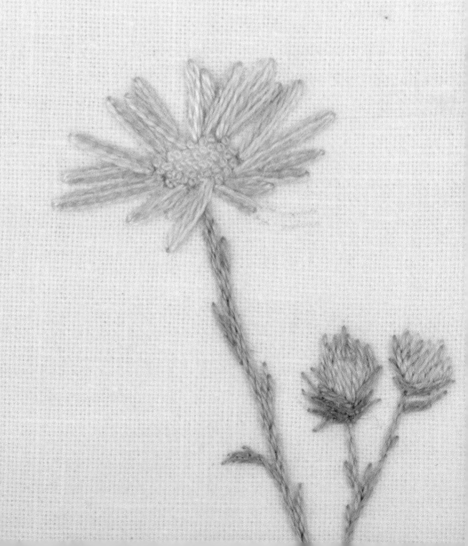

쑥부쟁이

꽃받침은 스트레이트로 살짝 아랫부분이 겹쳐지듯이 놓는다.

꽃잎은 4겹으로 한 번에 뒤에 숨은 꽃잎부터 놓는다.

순서 및 자수법

줄기(아웃라인) → 잎(롱앤숏) → 꽃받침(스트레이트) → 꽃봉오리(스트레이트) → 꽃잎(스트레이트 4겹) → 꽃술(프렌치넛)

자수실 번호

줄기, 잎	470, 3013, 3051, 3346, 3347, 3362, 3363
꽃받침	372, 743, 3046, 3348
꽃봉오리	372, 734, 3727
꽃잎	153, 209, 210, 211, 554, 3835
꽃술	676, 727, 745, 783, 3820, 3821

최영란

타래붓꽃

타래붓꽃과 더불어 붓꽃은 꽃봉오리가 붓처럼 생겨서 이름이 붙여졌다.

그 중 타래붓꽃은 줄기가 타래처럼 여러 번 꼬이기 때문이라 한다.

하지만, 미안하지만, 이름은 관심밖이었다.

꽃잎의 색을 내기 위해

무던히 여러 번 시행착오 끝에 꽃잎 색을 내었다.

스스로 뿌듯하였다.

뿌듯함도 잠시, 부족한 부분이 눈에 들어

어쩌나 하는 생각이 계속 떠나지 않았다.

전체적으로 줄기가 부자연스럽게 위치한 건 아닌지

줄기의 색감을 좀 달리 하면 어떨지

이런저런 변형된 도안을 생각하며 계속 마음이 흔들렸다.

하지만 얼마 후 내 마음대로 생각하기로 했다.

누가 탓해도 부족한 나를 인정하면 된다고 돌변했다.

이렇게 뻔뻔해지고 나니

난 부족하지만 부끄럽지는 않다는 생각이 고여들었다.

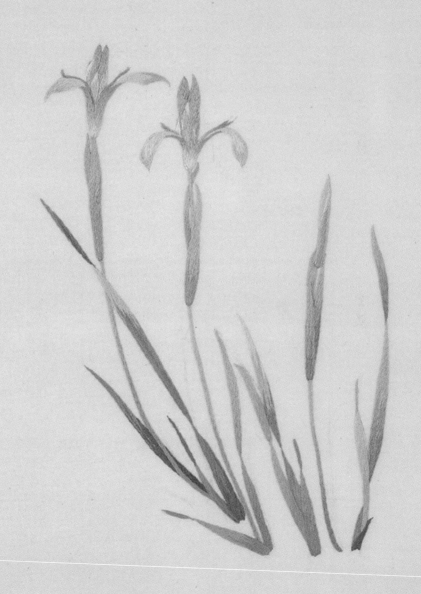

타래붓꽃

꽃을 살펴 보면 위로 서 있는 꽃잎과 아래로 늘어진 꽃잎이 있다.
아래 늘어진 꽃잎 위에 가늘게 있는 부분이 암술대다.
꽃잎과 구분하여 아웃라인으로 수를 놓는다.

순서 및 자수법

줄기(아웃라인) → 잎(아웃라인) → 꽃잎(롱앤숏) → 암술대(아웃라인)

자수실 번호

줄기	3013, 3052
잎	320, 367, 501, 502, 503, 927
꽃잎	155, 156, 159, 415, 3747
암술대	155, 156

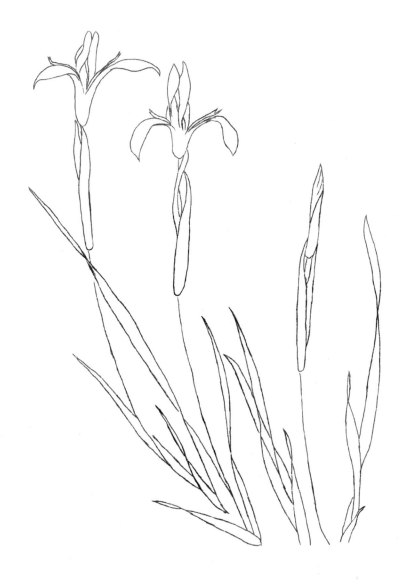

최향정

수양벚꽃

꽃눈이 내린다.

그 자리 곁을 지나다

멈추어 선다.

이렇게 사랑스러운 꽃눈은

산행에서만 누릴 수 있는 행복이다.

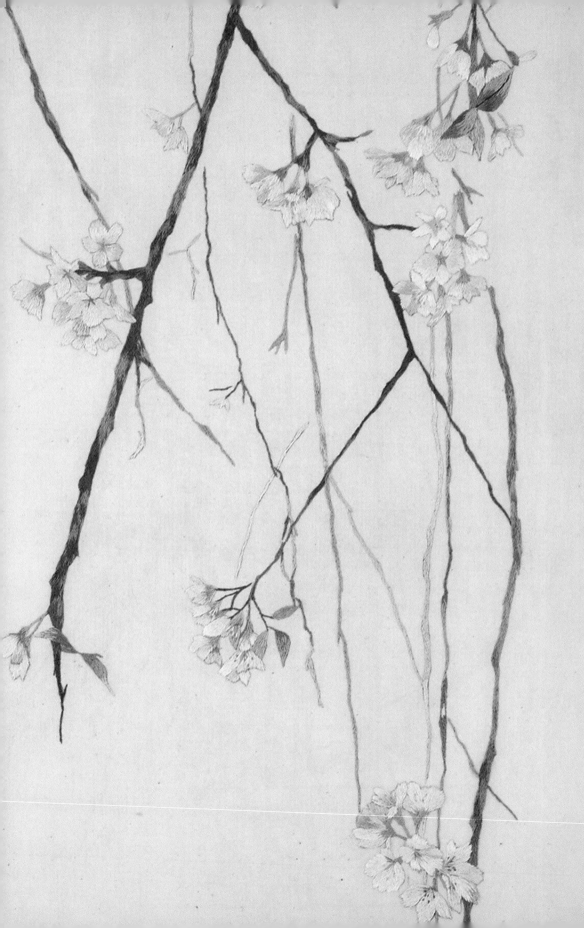

175

산사의 고즈넉한 선들과 오래된 고목의 어우러짐,

수양벚꽃나무.

그 순간의 기억을 붙들고

새롭게 나의 천 위에 다시 피워낸다.

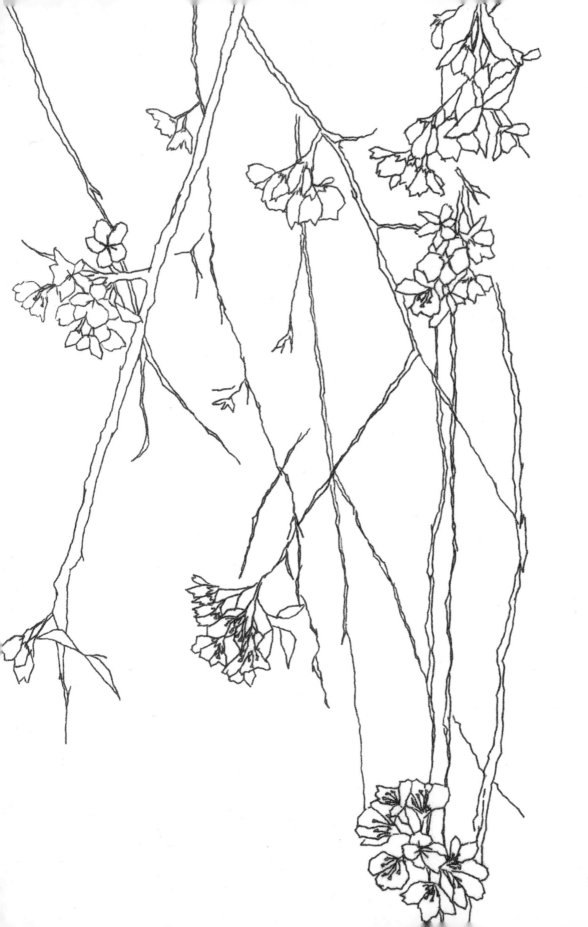

177

수양벚꽃

자수를 놓을 때 원근법을 살려서 수양벚꽃나무의 아련한 느낌을 담는다.

순서 및 자수법

줄기(롱앤숏, 아웃라인) → 꽃받침(롱앤숏) → 꽃(롱앤숏) → 잎(롱앤숏)

자수실 번호

줄기	169, 645, 646, 801, 844, 3021, 3768, 3781, 3787, 3790, 3882, 3884
꽃받침	407, 3064, 3859, 3880
꽃	151, 152, 223, 224, 225, 644, 648, 778, 818, 819, 948, 3024, 3722, 3727, 3774, 3865, 3866
꽃수술	152, 223, 728, 743, 3722, 3820
잎	368, 522, 523, 524, 611, 647, 3012, 3022, 3023, 3032, 3052, 3363, 3364, 3881

최영란

뽀리뱅이

동네 성당 담벼락 좁은 틈에 몸을 구겨가며 나와서 몇 줄기 가늘게 피어났다.

아, 굳이 왜 저기서 어렵게, 하고 생각이 들었지만

자랑스러움이 이내 머릿속에 머물렀다.

그 어려움을 이겨내고 줄기를 휘어가며 피어낸 꽃.

그래도 나의 사랑스런 반려견은 내 마음을 알아채고 먼저 가서 향을 맡는다.

서서 지켜보는 내겐 코 끝에 향이 느껴지지 않지만

반려견 강이는 향을 느끼고 즐거워한다.

그러나 한참 향기를 맡고 재채기 한 번, 콧물 한 번,

나를 흘깃 한 번 쳐다보고 앞으로 또 즐겁게 달려갔다.

다른 뽀리뱅이를 향하여 가나 보다.

나도 다음에 뽀리뱅이를 만나면 허리 숙여 향을 맡아 보리라.

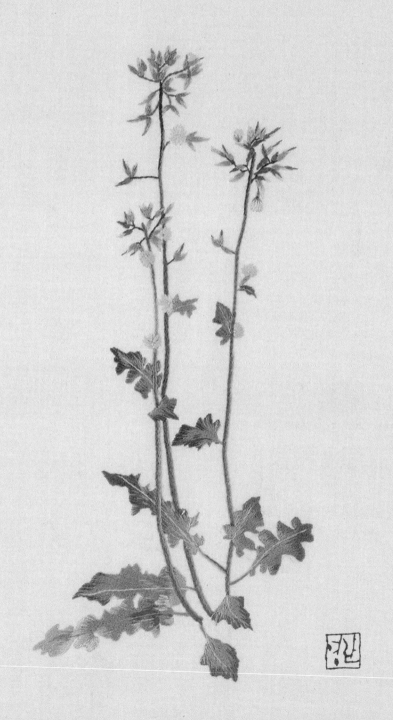

뽀리뱅이

실번호 3860, 3862는 잎의 끝부분에 마른 잎의 색을 표현하고 싶을 때 쓴다.

순서 및 자수법

줄기(아웃라인) → 잎(롱앤숏) → 꽃받침(롱앤숏) → 꽃봉오리(스트레이트) → 꽃잎(스트레이트 2겹) → 꽃술(프렌치넛 1겹 1번)

자수실 번호

줄기	645, 779, 3051, 3052, 3860
잎	522, 640, 645, 3022, 3052, 3860, 3862
꽃받침	3051, 3052, 3363
꽃봉오리	725, 783, 3820, 3860
꽃잎	727, 745
꽃술	727

최향정

흰여뀌

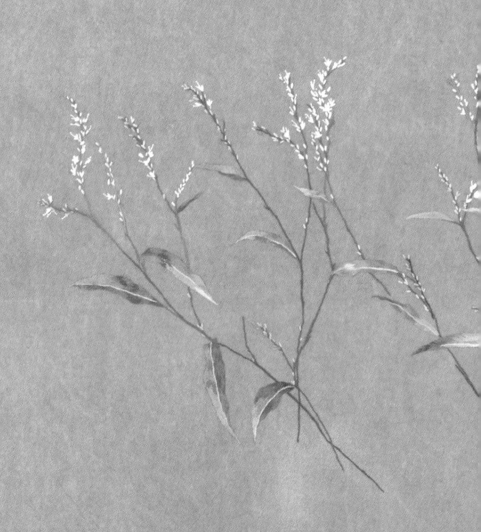

섬달천의 흰여뀌.

아이들과 가끔씩 섬달천으로 자전거를 타러 갔다.

붉은 석양이 아름다운 저녁의 달천은 마음이 평온해져서 곧잘 즐겨 찾는 곳이다.

어느 날 섬달천 주변에 피어 있던 흰여뀌 들꽃 한 무리를 발견하고는

멈추어서 한참을 머물렀다.

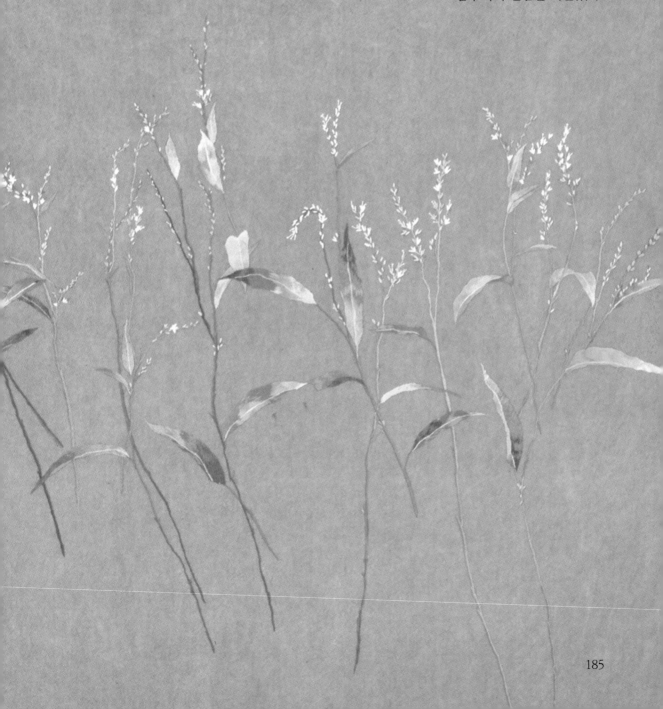

붉은여뀌와 달리 키가 큰 흰여뀌는 선이 참 예쁜 아이들이다.

6개월 정도의 작업 끝에 완성한 흰여뀌.

다시 하려면 절대 못 할 것 같은 시간과 애증을 쏟아부었던 작품.

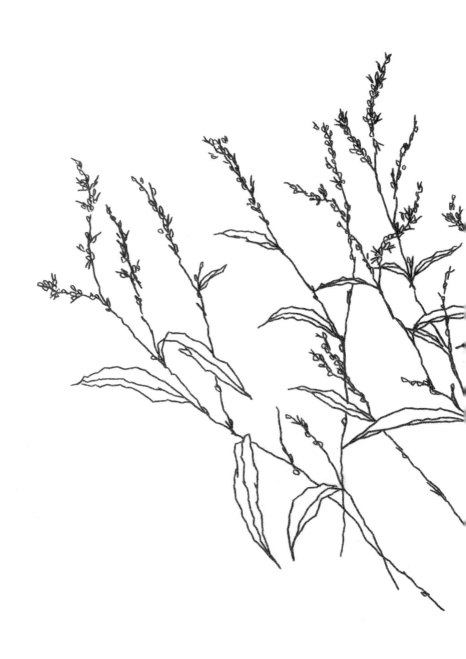

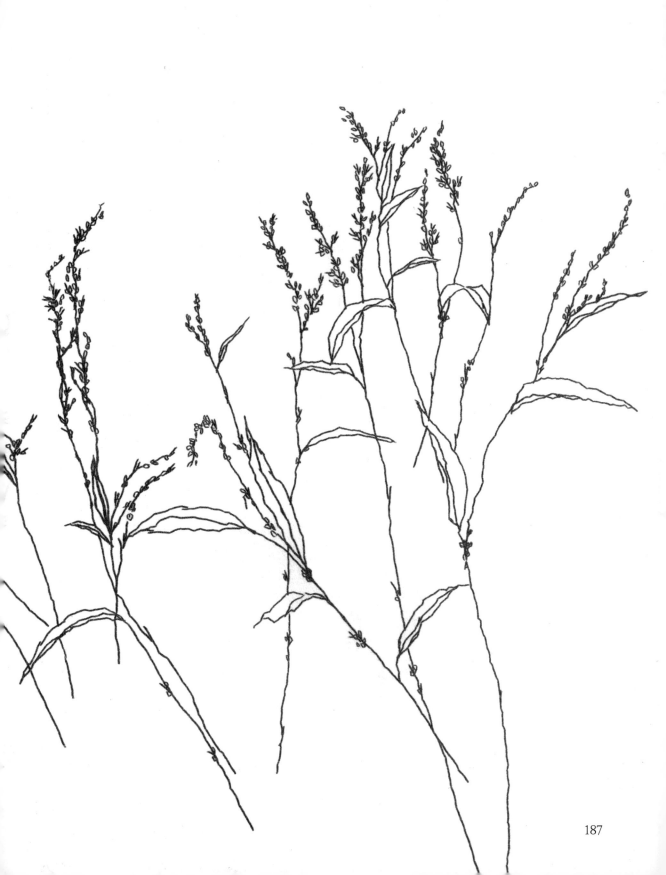

187

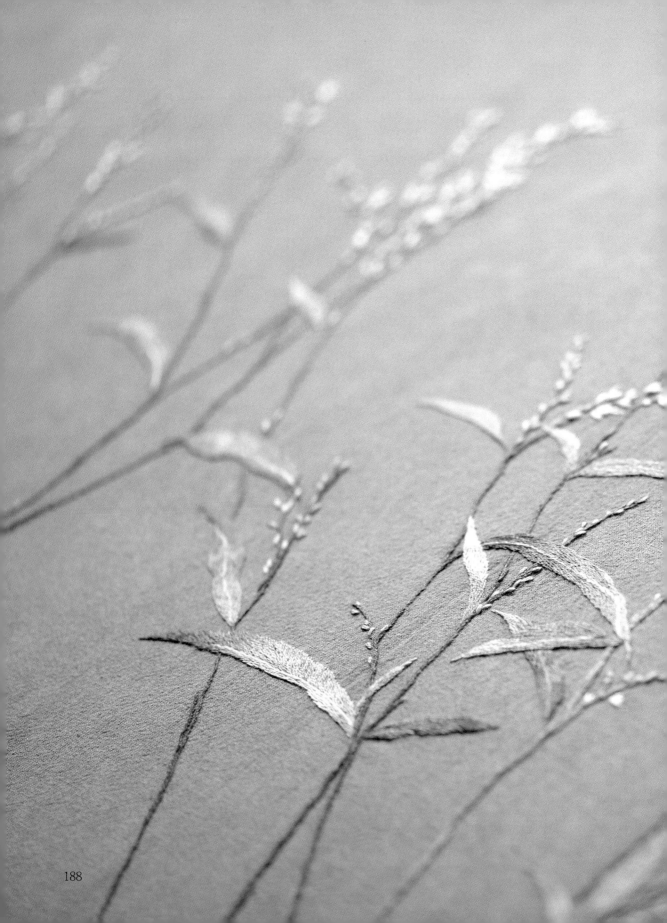

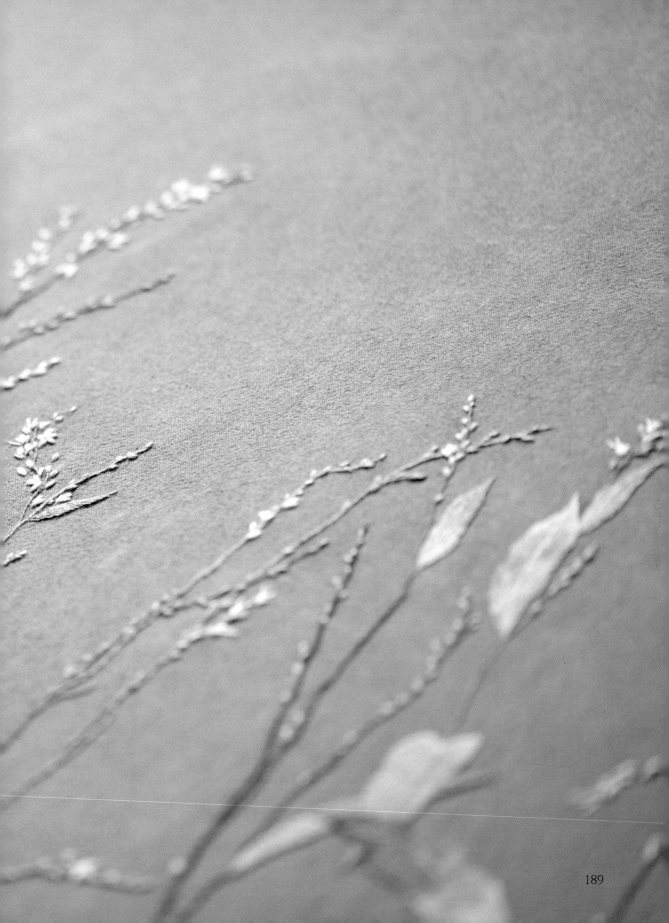

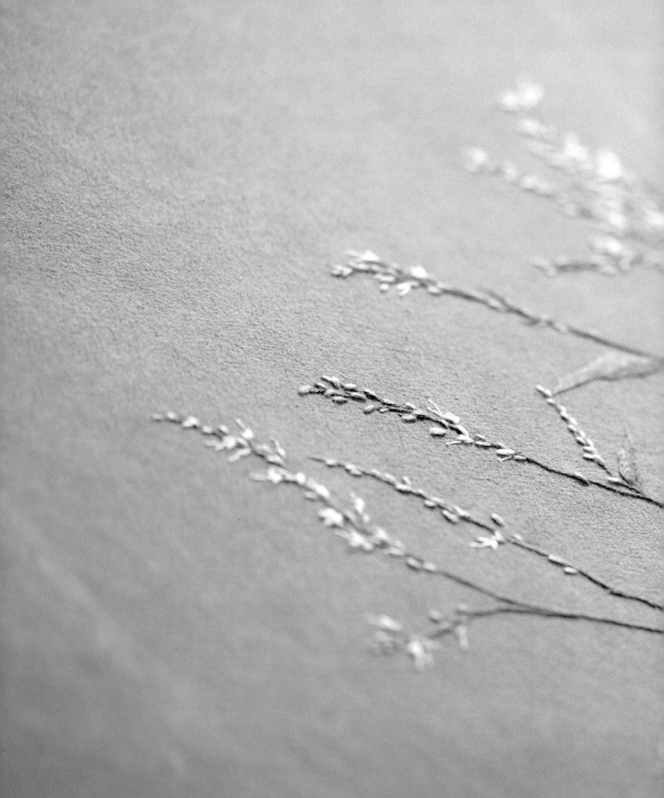

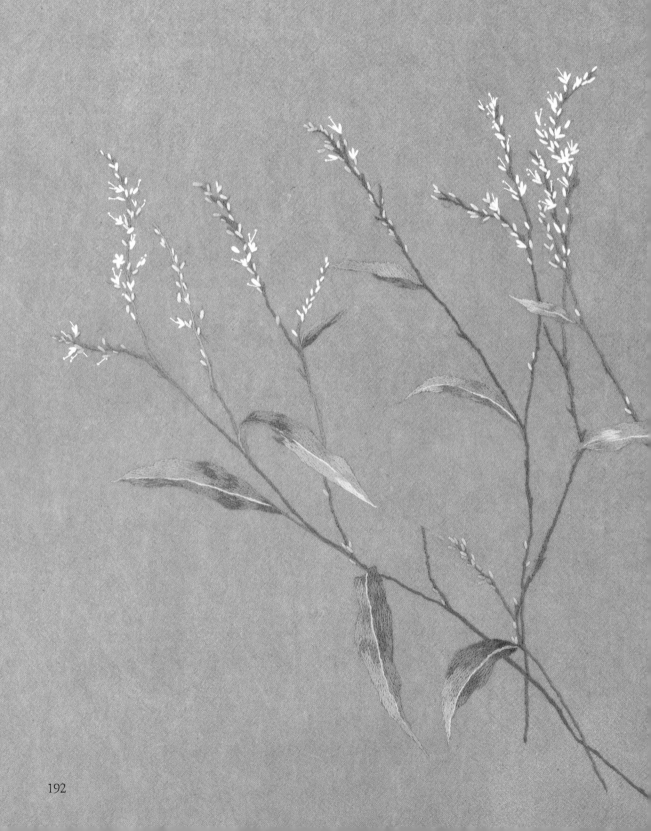

흰여뀌

큰 작품을 할 때는 한 송이를 먼저 수놓은 뒤 시작하면 좋다.

전체적인 색 조화는 줄기색에서 먼저 잡는다.

순서 및 자수법

줄기(아웃라인) → 잎맥(아웃라인) → 잎(롱앤숏) → 꽃(시딩 2겹)

자수실 번호

줄기 315, 451, 610, 640, 839, 936, 987, 3011, 3012, 3021, 3022, 3051, 3362, 3781, 3790, 3802, 3858, 3860, 3882, 4140
잎맥 369, 523, 644, 3013
잎 164, 320, 367, 369, 470, 471, 469, 500, 501, 502, 520, 522, 523, 524, 640, 934, 937, 988, 989, 3022, 3046, 3051,
 3052, 3346, 3347, 3348, 3362, 3363, 3787, 3881
꽃 524, 640, 746, 3013, 3047, 3364, 3865

최영란

산딸나무

꽃잎들이 내려앉았다 다시 하늘로 오르려 한다.

그 날개짓이 나비와 같아 보인다.

날개가 하늘로 오르고 나면 빠알간 열매로 흔적을 대신한다.

날아오르려는 날개짓을 마음과 눈에 담아두었다가

천 위에 내려놓는다.

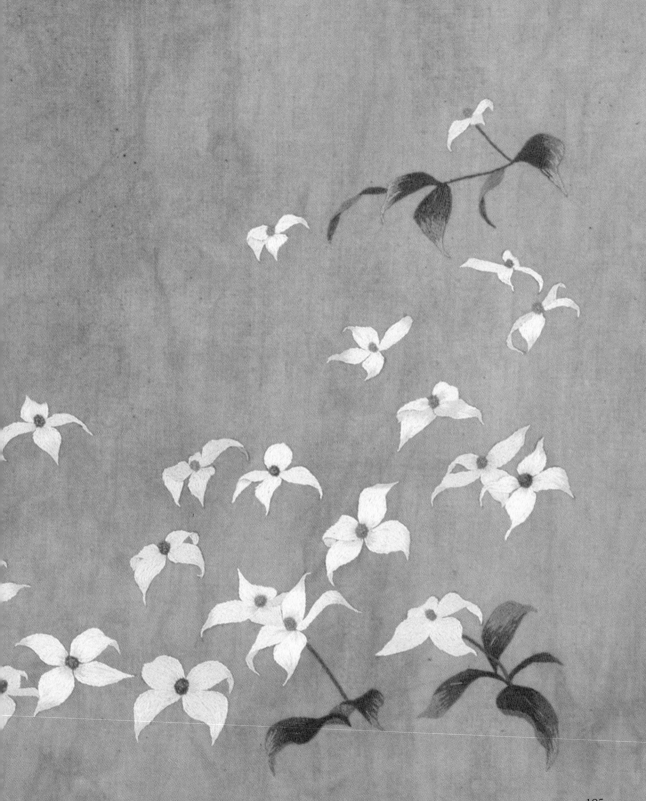

가까운 공원에 가보면 산딸나무가 제법 심어져 있는데,

공원에 있는 산딸나무는 눈에 잘 띄지 않는다.

그러나 자연에서 풍성하게 원하는 만큼 자유롭게 자란 나무들은 깊은 감동을 준다.

공원의 산딸나무도 언젠가는 자유롭게

자신의 몸을 풀어놓는 날이 있었으면.

산딸나무

중심꽃 부분의 프렌치넛은 1겹 1번 감아 완성한다.

빼곡한 느낌이 들 때까지 놓는다.

헛꽃잎의 3072 색상은 중심부와 꽃잎 끝에 약간씩 사용한다.

순서 및 자수법

줄기(아웃라인) → 잎(롱앤숏) → 헛꽃잎(롱앤숏) → 중심꽃(프렌치넛 1겹 1번)

자수실 번호

줄기	935
잎	520, 935, 936, 3362
헛꽃잎	3024, 3072, 3866
중심꽃	895, 986, 3362

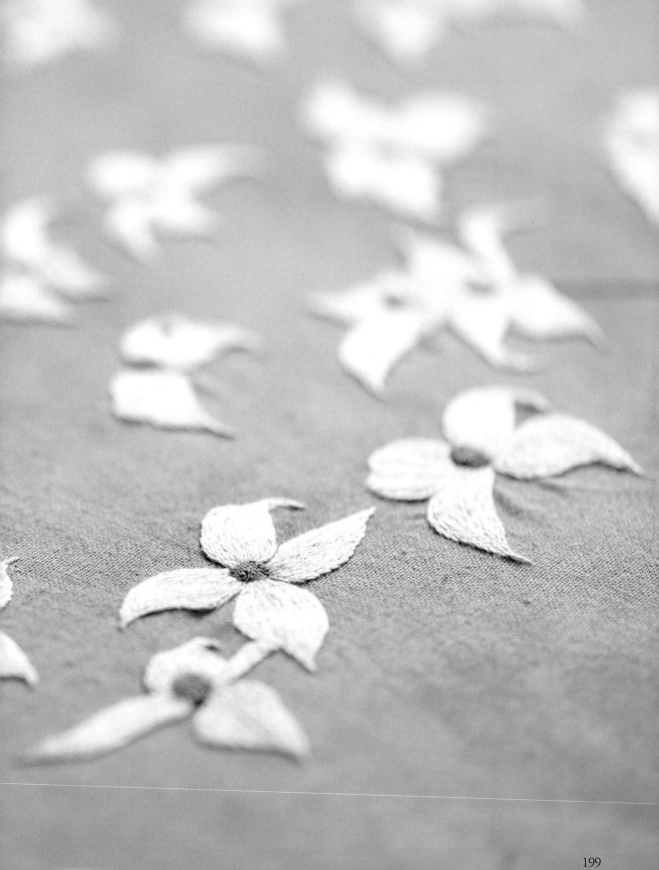

부록

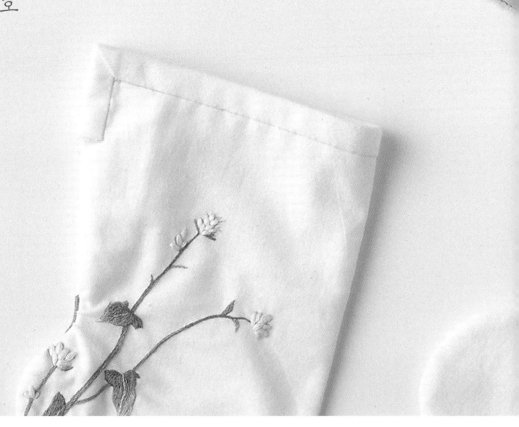

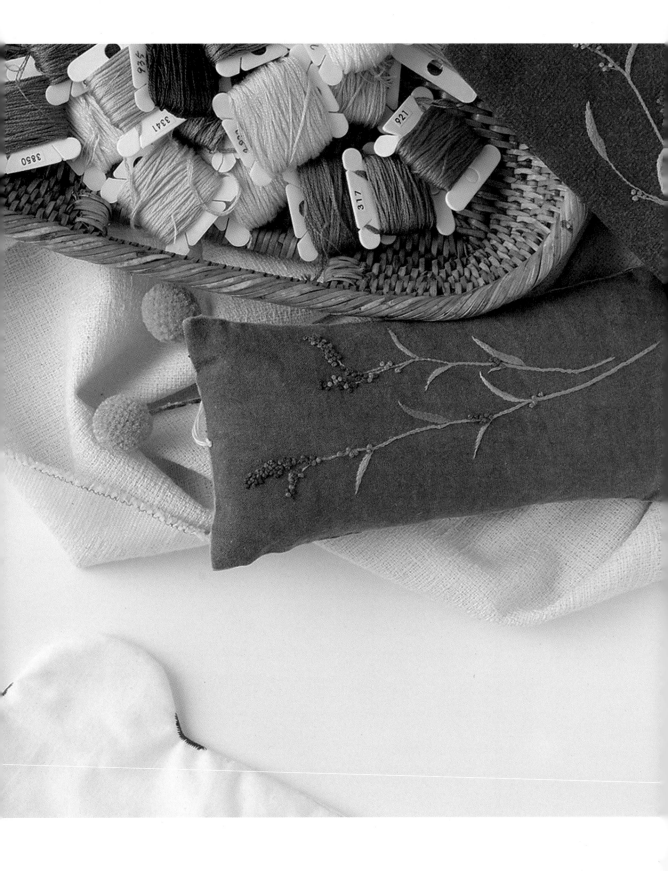

자수 재료

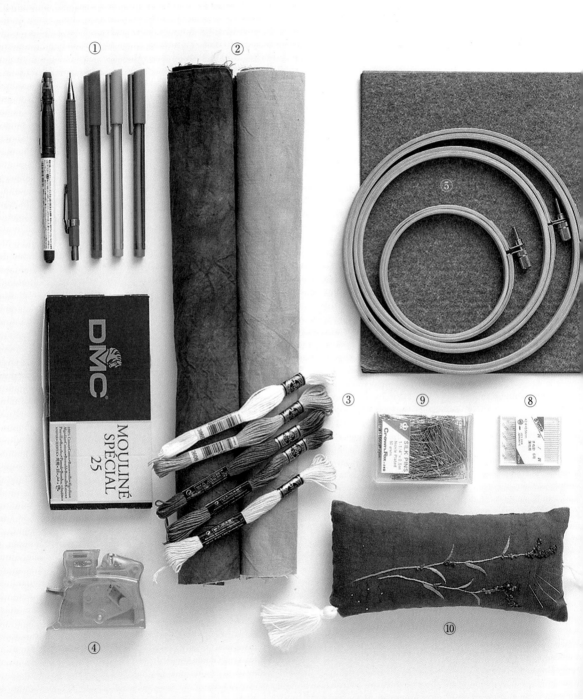

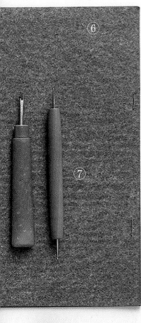

① 색볼펜

　도안을 그릴 때 색볼펜을 사용하면 도안을 빼지 않고 그릴 수 있다.
　간단한 도안은 샤프나 끝이 둥근 볼 형태의 철필을 사용한다.

② 원단

　광목 _ 기본 색상은 누런색이며, 표백 가공 처리한 제품도 이용할
　수 있다. 주로 17수나 20수 광목을 사용하며 부드럽게 가공된 워싱
　광목도 많이 사용한다.
　무명 _ 전통방식의 베틀로 짠 면직이다.
　천연염색원단 _ 이 책에 실린 작품은 주로 광목을 염색하여 다양한
　색을 낸 천연염색원단을 사용한다.
　(원단 구입은 동대문 원단시장이나 각 지역의 재래시장 및 인터넷으로 구입할 수 있다.)

③ 자수실

　DMC사의 25번 면사를 사용한다.

④ 자동 실꿰기

　바늘귀에 실을 꿰어주는 도구를 이용하면 편리하다.

⑤ 수틀

　초보자는 15~18cm 지름의 원형 수틀이 가장 좋다.

⑥ 먹지

　문방구에서 파는 일반 먹지부터 크래프트용 먹지 등 여러 종류가 있
　지만 가장 저렴한 일반 먹지가 구하기 쉽고 부담도 적다.

⑦ 실뜯개

　이미 작업한 수를 수정할 때 실을 뜯는 용도로 사용한다.

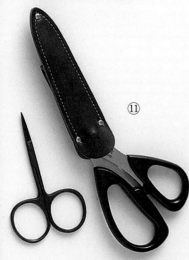

⑧ 바늘

　6호 바늘을 사용한다.

⑨ 시침핀

　수틀 밖의 원단을 말아 고정할 때나 원단에 도안을 옮겨 그릴 때 고
　정용으로 사용한다.

⑩ 바늘방석

　시침핀이나 바늘을 꽂아서 편리하게 사용할 수 있다.

⑪ 가위

　원단용 가위와 실가위로 나뉘어 사용하는 게 좋다. 가위를 해당 용
　도로만 사용해야 오래 쓸 수 있다.

기본 자수법

책에 쓰인 기본 자수법은
널리 알려진 방법을 담았으며
기본적인 순서와 더불어
작품에 쓰인 내용을
간략히 설명해 놓았습니다.
기존의 쓰임새와 표현이
다를 수 있습니다.

아웃라인
outline stitch

줄기나 일부 잎에 사용한다.

프렌치넛
french knot stitch

작은 꽃봉오리나 수술, 암술
등의 표현이 필요할 때 주로
사용한다.

스트레이트
straight stitch

매끈한 꽃잎이나 작은 꽃에
주로 사용하며, 2겹 이상 사
용할 때 실이 가지런히 놓이
도록 하면 좋다.

롱앤숏
long and short stitch

넓은 면적을 채울 때 사용하
며, 일부 줄기와 꽃잎, 잎에
사용한다.

시딩
seeding stitch

씨앗을 뿌린 듯한 느낌을 표
현할 때 좋으며, 다른 수가
이미 놓인 위에 짧게 놓는다.

새틴
satin stitch

잎이나 꽃잎 모두에 사용하
며, 꽃의 느낌이나 결에 따
라 적절히 사용한다.

카우칭
couching stitch

원단 위에 실을 길게 놓아 그
위를 짧은 땀으로 고정하는 방
법. 긴 수술에 각을 주거나 굴
곡을 만들 때 주로 사용한다.

불리온
bullion stitch

작은 입체감을 줄 때 사용하
며, 암술과 수술을 표현할
때 주로 사용한다.

아웃라인 outline stitch

프렌치넛 french knot stitch

스트레이트 straight stitch

롱앤숏 long and short stitch

시딩 seeding stitch

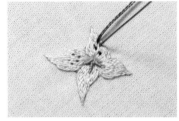

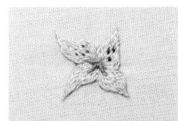

새틴 satin stitch

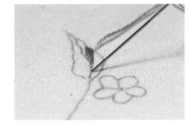

카우칭 couching stitch

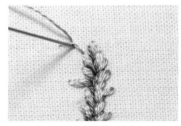

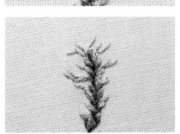

불리온 bullion stitch

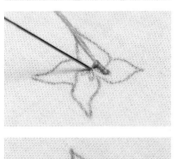

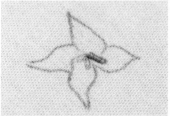

자수 과정

1 도안과 원단 준비

도안을 선택하고 도안 크기에 맞는 원단을 골라서 가볍게 손빨래를 하고 다림질한다.

2 도안 그리기

원단의 적당한 위치에 도안을 올려놓은 후 시침핀으로 고정한다. 원단과 도안 사이에 먹지를 끼워(먹부분이 원단을 향하도록 놓는다.) 색볼펜으로 도안을 그린다. 이때 중간중간 원단에 도안이 잘 그려졌는지 확인한다.

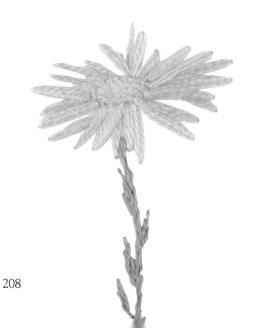

3 수틀 끼우기와 수틀 주변 원단 정리하기

원단에 그려진 도안 중 먼저 수놓을 곳을 선택하고 수틀의 중앙에 맞추어 끼운다.(나사가 있는 부분이 원단 위로 놓인다.)

수틀 주변의 원단은 수놓을 때 불편할 수 있으므로 수틀 주변으로 돌돌 말아 사용하면 편하다.

4 자수실 매듭짓기

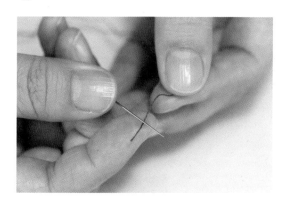

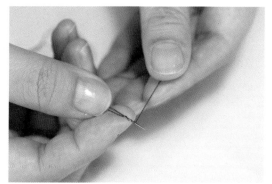

자수의 시작과 끝은 실을 매듭지어 사용해도 되고 '점수'(시작 부분의 가까운 위치에 1~2밀리미터 정도로 두세 땀 수를 놓아 시작하고 마무리한다.)를 이용해도 된다.

자수실 번호

150	209	300	400	500	602	712	801
151	210	301	407	501	603	721	818
152	211	305	415	502	604	725	819
153	221	307	422	503	605	726	839
155	223	315	433	504	610	727	840
156	224	316	444	520	611	728	841
158	225	318	445	522	612	734	842
159		320	451	523	632	739	844
163		332	453	524	640	743	898
164		340	469	554	642	744	895
167		341	470	597	644	745	
169		367	471		645	746	
		368	498		646	762	
		369			647	772	
		372			648	777	
					676	778	
					677	779	
						783	
						794	

902	3011	3346	3607	3713	3802	4010	4215	BLANC
915	3012	3347	3608	3721	3803	4015	4220	
917	3013	3348	3609	3722	3820		4235	
918	3021	3354	3685	3726	3821			
920	3022	3362	3687	3727	3822			
926	3023	3363	3688	3731	3823			
962	3024	3364	3689	3743	3830			
963	3031			3747	3832			
927	3032,			3753	3835			
932	3042			3756	3838			
934	3046			3768	3857			
935	3047			3770	3858			
936	3051			3772	3859			
937	3052			3773	3860			
938	3053			3774	3861			
948	3064			3781	3862			
966	3072			3787	3863			
975	3078			3790	3864			
986				3799	3865			
987					3866			
988					3880			
989					3881			
					3882			
					3884			

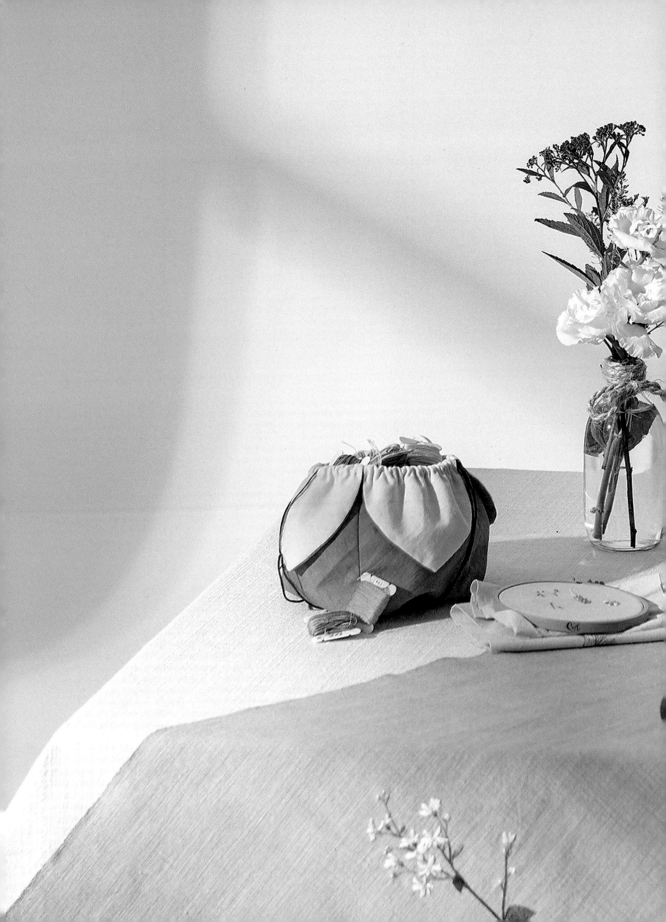

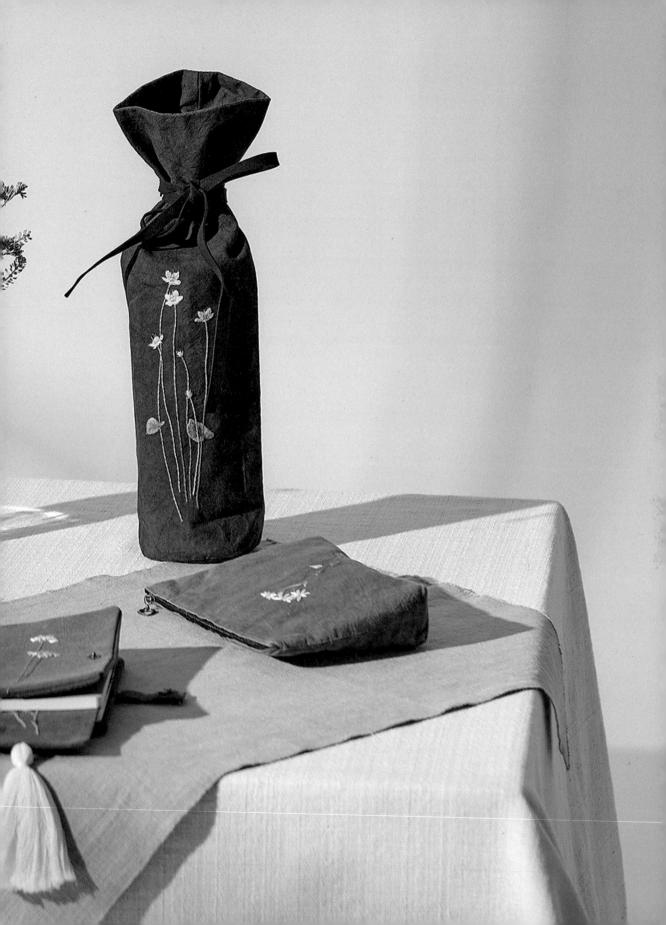

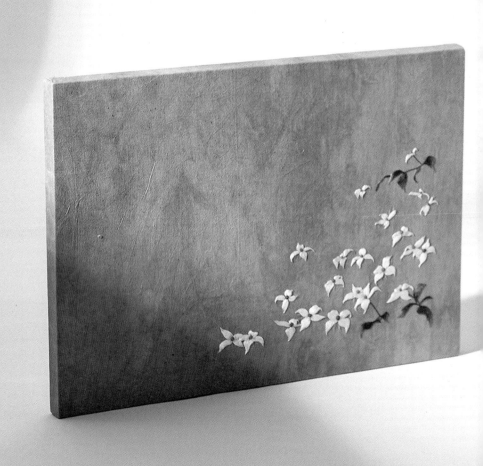

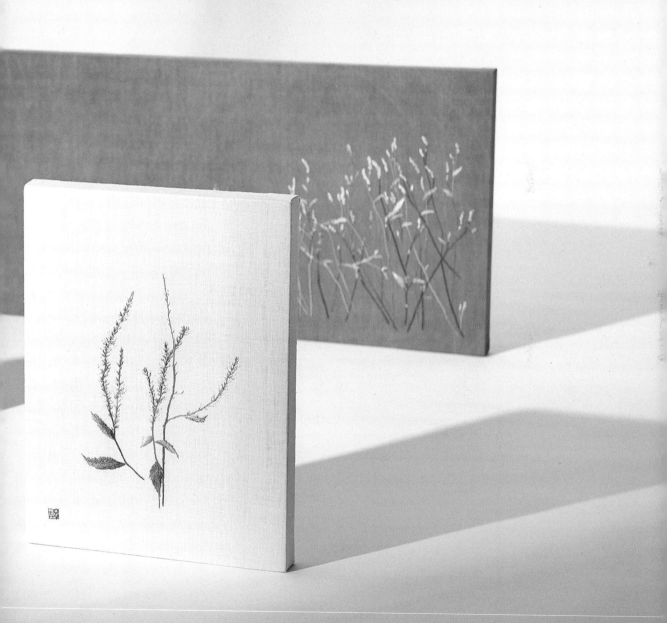

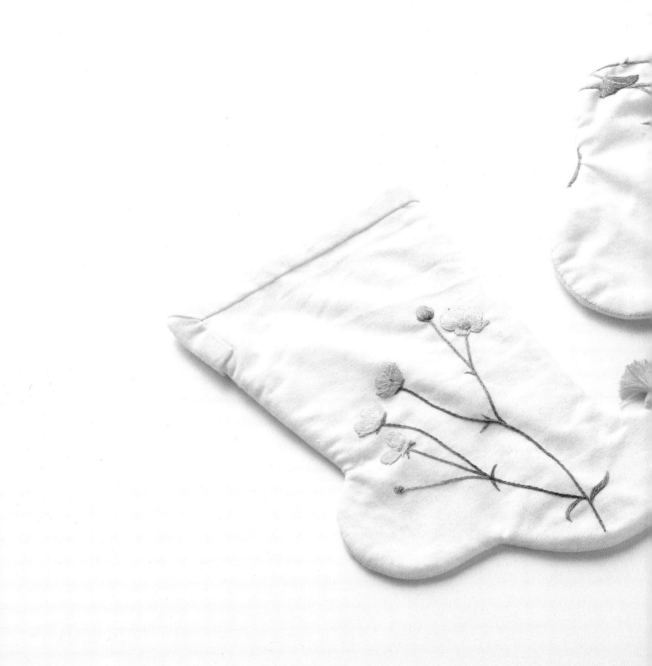

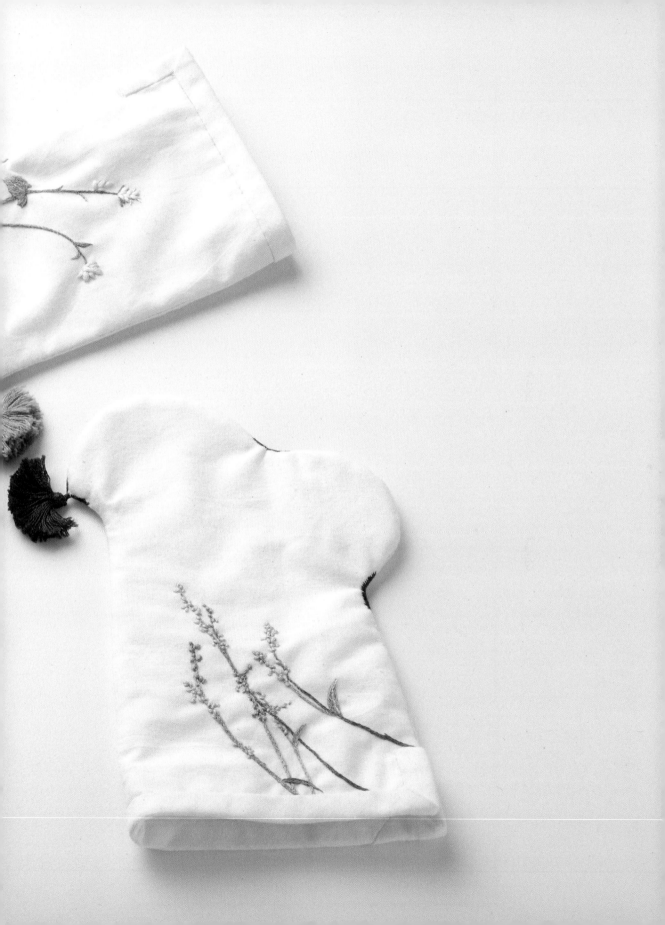

우리 야생화 자수

ⓒ 최향정 최영란

1쇄 발행 2017년 8월 23일
2쇄 발행 2019년 7월 15일

지은이	최향정 최영란
펴낸이	김태형
포토그래퍼	하성용 이연진
펴낸곳	청색종이
등록	2015년 4월 23일 제374-2015-000043호
주소	서울시 영등포구 문래동2가 14-15
전화	010-4327-3810
팩스	02-6280-5813
이메일	theotherk@gmail.com

ISBN 979-11-955361-6-0 03600

이 도서의 국립중앙도서관 출판예정도서목록(CIP)은 서지정보유통지원시스템 홈페이지(http://seoji.nl.go.kr)와 국가자료공동목록시스템(http://www.nl.go.kr/kolisnet)에서 이용하실 수 있습니다.(CIP제어번호: CIP2017020482)

값 18,000원